南澤大介
為指彈吉他 Fingerstyle Guitar
所準備的練習曲集

overtop music　典絃音樂文化國際事業有限公司　RittorMusicMook

第三章　讓表現力提升的練習曲　　→ P.082~

專欄

Contents

本書的閱讀方法

解說頁

該技法出現在
演奏用語辭典的頁碼(P.134～)。

樂譜所在的頁數

3 種影音的線上連結 QR code，分為
「示範音檔」、「慢速音檔」、「影像示範」

關於本章的練習曲

線上影音
on line vedio
01

▶示範音檔　▶▶慢速音檔　◉影像示範

→ P.22～／Vedio Track 01 & 25

練習曲第 1 首 ──左手──

○鍛鍊左手運指的練習曲。

○重要的是要儘可能避去左手多餘的動作產生，而手指的移動依然要很流暢。因此，事先決定好壓弦的運指方式（或和弦指型）是很重要的。

○Intro 第 1～4 小節，左手要保持同樣的指型併行移動來變換和弦。這裏及 A 第 1、3 小節不一定要依譜上寫的手指（中指＋無名指）來壓弦，可用你所認為方便的任兩隻手指頭，譬如，你可以用無名指＋小指⋯之類的，也可以用特別不擅長的手指頭來練習看看。（下圖是用無名指＋小指來按 A 段的例子）。

○ A 1. 第 3～4 小節（P.22、第三列的第 2～3 小節），要讓第 4 弦開放音 Bass 音 D 音（和弦名稱之所以為 D△7 也是因以 D 音作為 Bass 而來）延續整個小節。2. 第 3～4 小節（P.23、第二列的第 2～3 小節）也是做一

本書用「C」、「C 音」來區別和弦及單音

樂譜頁

解說文所在的頁數　　影音於網路平台曲目編號

3 種影音的線上連結 QR code，分為
「示範音檔」、「慢速音檔」、「影像示範」

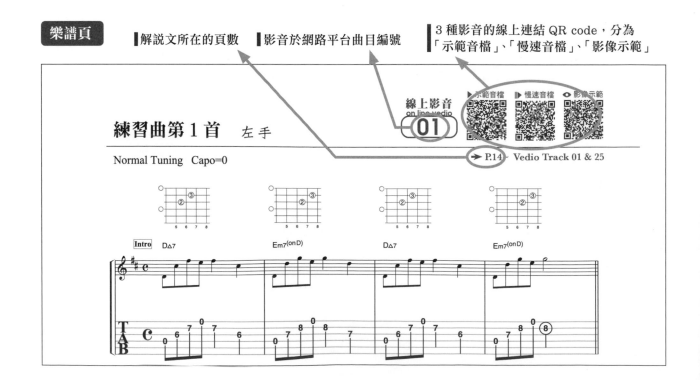

練習曲第 1 首　左手

線上影音
on line vedio
01

▶示範音檔　▶▶慢速音檔　◉影像示範

→ P.14～ Vedio Track 01 & 25

Normal Tuning　Capo=0

Intro　D△7　　　Em7(onD)　　　D△7　　　Em7(onD)

序章

在進入本文之前，先補充說明一下對於本書的使用而言很重要的三個項目，「和弦圖」、「樂譜」、「消音」。因無論是哪一項，都是無法藉由文字敘述或譜記標示來精準傳達它的音樂意象。所以，希望讀者在彈奏練習曲的時候，能一邊聽著附錄 Vedio 的演奏來抓住感覺。

關於和弦圖

本書把用來表示左手壓弦方法或運指的指型圖放在五線譜的上方。此圖記載著粗略的和弦進行及運指方式，大多都標記在所彈的音符正上方，但如果因譜面空間的不足而將位置錯開的話，會用虛線來表示此為哪部分的和弦圖。

和弦圖中，圖外左邊的○是指開放弦音，圖中標示：1是左手食指，2是左手中指，3是左手無名指，4是左手小指，t是左手大拇指，i是右手食指。和弦圖下方的小數字表示的是琴格號碼（請注意，不彈的弦或是應該要消音的弦並沒有用 × 來表示）。

一部分的和弦圖上會用箭頭備註左手指動作的移動順序。有著多個箭頭的時候，就表示要先彈奏手指數字上側箭頭所標示的東西再彈奏下側的東西（1）。不過，要留意這些箭頭是用以提示左手指頭的移序，與真正演奏時的旋律音序不一定一致。加上（）的音代表雖然不用彈出來但先壓著弦會較利於演奏的進行（2）。

若某音是前音的延長音，後和弦圖上就會標記出仍須壓弦的音（3）。若延續音是開放弦上的音，則不需特別再用○來標示。

不過，這些和弦按法大多是按照筆者的習慣編寫，如果不一樣的壓法對自己而言比較輕鬆的話，請依自己的喜好而為也沒有關係。

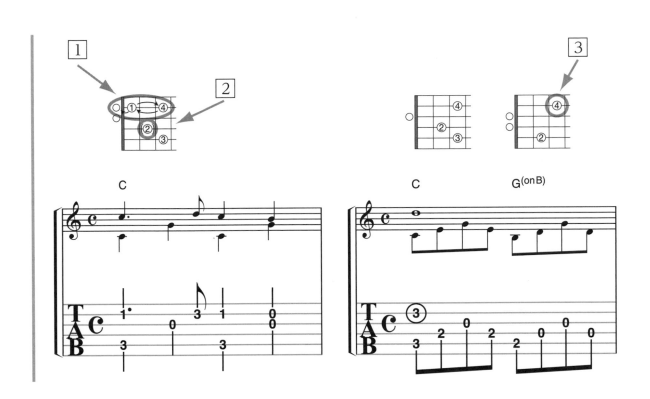

關於樂譜

在本書裡，是以"音樂中重要的是主旋律"這個觀點來看的。主旋律的記譜方式是將音符的符桿或符尾朝上，伴奏聲部的則是朝下（但若因這樣的記譜方式讓樂譜變得很難理解時，就會用不一樣的方法呈現。）

要讓伴奏音延續到下一次變換和弦之前。尤其是要壓弦彈出聲音來的時候，不能用「聲音有出來就 OK」的敷衍心態，以致在聲音未滿拍時手指就離弦，而是左手要一直壓弦，讓弦聲滿拍才對。以下面的譜例來說明，雖然譜記是01 那樣，但各音的拍長實際上是要像 02 一樣，所有的音要延伸直到下一個指型變換為止。

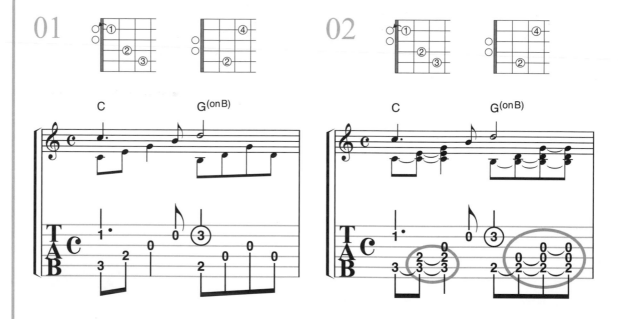

右邊03 的譜例說明了正確的運指安排的重要性。為了讓 C 和弦伴奏音持續，和弦指型 C 的 5 弦 3f：C 音、4 弦 2f：E 音及 G 的 6 弦 3f：G 音要一直壓著。2 弦 3f：D 音用小指來壓。若是用原該繼續留在 5 弦 3f：C 音的無名指去壓 2 弦 3f：D 音…（如譜例 04），會造成 5 弦 3f：C 音的中斷。務必要避免這樣的運指方式發生。

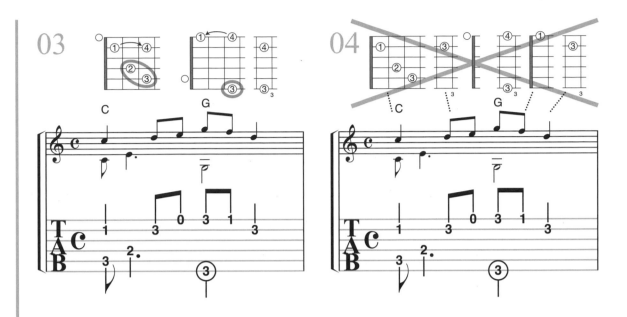

　　例 05 括號內所出現的伴奏休止符，不是要你刻意的把在它之前的音中斷。基本上 5 弦 3f 音是伴奏的一部份（特別的是當它又是和弦的 Bass 音），所以要保持這個音繼續延續（06 是各音實際的拍長示意圖）。下面例子的第 2 拍及第 4 拍前面的伴奏音—第 3 弦開放音：G 雖會因下一個同弦的主旋律 4 弦 2f 的出現而停止，但 5 弦 3f 的 Bass 音：C（小節前半：C）及 6 弦 3f 的 Bass 音 G（小節後半：G）要一直壓著。

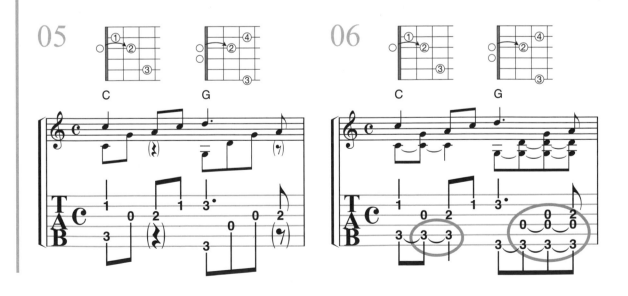

關於消音

彈演奏曲時，控制音的長度，讓不必要的音不發出聲音，稱為「消音」。

消音，會因曲中音符所扮演的角色…是主旋律或伴奏而有所不同。筆者的處理方式是：要讓主旋律明顯、清楚地發聲，其他都要消音。這是因為筆者認為主旋律是音樂中最重要的東西，跟為旋律加上強弱情緒的觀念一樣，都是演奏時的重點。如果在變換和弦時有之前的殘響留存，整個主旋律的聲線就會變混濁，所以要俐落地做好消音動作。

消音方法有很多，像是用左手空著的指頭、指腹或掌根來觸弦，或是把右手空著的指頭放在弦上。筆者主要是用右手來消音，想像好右手的哪個指頭要彈哪條弦後，再依序去撥該發聲的弦，其他手指則停在原弦上不動。

會使用「想像」這個詞，是因為彈演奏曲時，伴奏音是需保持的（到下一次變換和弦之前）。所以，基本上伴奏音都不消音。因此，同一條弦…例如第 3 弦，若前主旋律後面跟的是另一個主旋律音，前音就要消音，若前音是伴奏音，後接是主旋律音，那前者就不需消音…（當然，這時就要將伴奏音和主旋律的強弱呈現方式做出差異性）。

本書把強調消音的練習曲放在第 20 及 21 首，但基本上在所有的演奏曲中都應該使用消音。所以，在完成 20、21 首消音練習後，也可以試著從"如何消音"這個觀點再回頭重新練習之前所彈過的練習曲。

　　如果覺得直接在練習曲裡加上消音太難的話，可以先練習看看下面的譜例。不需用到左手，而是先把右手無名指放在第 1 弦，右手中指放在第 2 弦，右手食指放在第 3 弦，需撥那條弦音手指再動作，其餘手指則留在原弦上（如果右手大拇指是躺在低音弦上，就可以避免同頻音共鳴的產生）。重點是儘量在彈奏下一條弦的同時碰觸前弦來停止它的聲音。

　　這樣的消音方法很難熟練，不要想一下子就能完美地呈現消音功力，先從自己所在意的地方開始，然後逐步改進就可以了。要是一點也不在意音會重疊，那麼先不介意有沒有做好消音也沒關係。

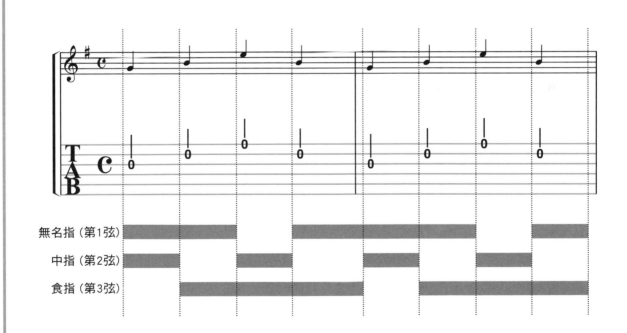

第一章 基礎技術的練習曲

第一章的主題是強化指彈吉他演奏中必要的基礎技術。從提升左右手動作精準度的運指技巧，到 Alternate Bass、琶音等等基本奏法，或捶弦／勾弦、推弦、泛音等等裝飾音的技巧。

基礎技術就如同字面上的意思，是一切彈奏技法的基本，對要進入下一章的進階奏法來說，是很重要而且不可忽視。

初學者一定要打好基礎，中～上級者也可以再重新鍛鍊一次，目標是能藉此紮根以成就難度更高的演奏能力！

第一章練習曲目

第1首　左手	第6首　單音 Ⅱ
第2首　右手	第7首　Alternate Bass
第3首　指型變化 Ⅰ	第8首　琶音 (Arpeggio)
第4首　指型變化 Ⅱ	第9首　裝飾音 Ⅰ
第5首　單音 Ⅰ	第10首 裝飾音 Ⅱ

關於本章的練習曲

線上影音
on line vedio
01

▶ 示範音檔　▮▶ 慢速音檔　◉ 影像示範

→ **P.22~** ／ **Vedio Track 01 & 25**

練習曲第1首 ——左手——

○ 鍛鍊左手運指的練習曲。

○ 重要的是要儘可能避去左手多餘的動作產生，而手指的移動依然要很流暢。因此，事先決定好壓弦的運指方式（或和弦指型）是很重要的。

○ Intro 第 1 ～ 4 小節，左手要保持同樣的指型併行移動來變換和弦。這裏及 A 第 1、3 小節不一定要依譜上寫的手指（中指＋無名指）來壓弦，可用你所認為方便的任兩隻手指頭，譬如，你可以用無名指＋小指…之類的，也可以用特別不擅長的手指頭來練習看看。（下圖是用無名指＋小指來按 A 段的例子）。

○ A 1. 第 3 ～ 4 小節（P.22、第三列的第 2 ～ 3 小節），要讓第 4 弦開放音 Bass 音 D 音（和弦名稱之所以為 D△7 也是因以 D 音作為 Bass 而來）延續整個小節。2. 第 3 ～ 4 小節（P.23、第二列的第 2 ～ 3 小節）也是做一樣的處理。

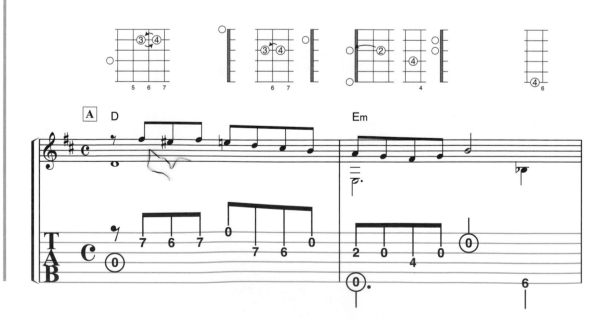

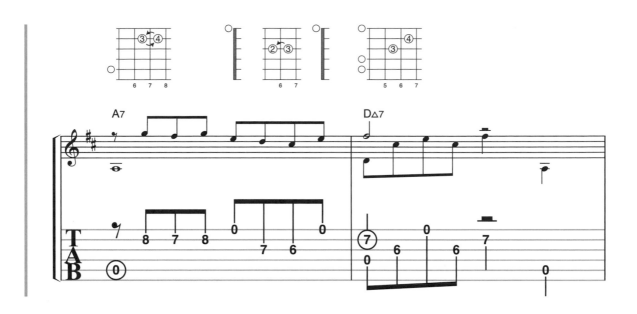

線上影音
on line vedio
02

▶ 示範音檔　Ⅱ▶ 慢速音檔　◉ 影像示範

➔ P.24~ ／ Vedio Track 02 & 26

練習曲第 2 首 ——右手——

○鍛鍊右手撥弦的練習曲。使用多條弦音做為主旋律的時候，注意要儘可能讓各弦的音質及音量平均穩定，也一定要留意清楚地區隔出主旋律與伴奏的差別。

○ Ａ 要讓主旋律音鮮明清楚。為了強化右手所不擅長的運指，請試著用不一樣的指序來撥弦。例如交互使用食指及中指、食指及無名指、中指及無名指或只使用一根手指頭…等等。

○不過筆者為了要在 Ａ 的主旋律進行裡加上消音來彈奏，所以指定了右手的撥弦指序各司其職，食指撥第 3 弦，中指撥第 2 弦，無名指撥第 1 弦（參考 P.10）。

○ Ｂ 第 1～3 小節中，使用了雙音進行。這邊不用使用消音，反而刻意要讓兩弦音重疊。注意不要誤觸目標弦以外的弦音。

練習曲第3首 ——指型變化 I ——

➜ P.26~ ／ Vedio Track 03 & 27

○鍛鍊左手指型變化的練習曲。因為要一邊移動左手一邊演奏，所以要儘可能地讓指型流暢變化。

○移動左手的時候，如果前後和弦有"共弦"的手指頭的話，就把壓"共弦"的那根手指頭當作是兩和弦的移動支點（例如從 Ａ 第1小節F往第2小節Em時，壓第2弦的小指就是支點），就能讓把位的移動變得容易些。

○指彈吉他中，左手的封閉和弦按法常會出現跟原和弦低把位（Low Position）指型不同的情況。在這首練習曲，我們將一一地把"高把位和弦是從低把位的哪一種和弦指型推算而來？"做解說（若是你無法從和弦名聯想到是由什麼指型推算出來的也不用在意）。不過，學習重點在和弦「堆疊出什麼樣的音響效果」，而不一定用「這是從哪個和弦的指型推算而來」來想，畢竟各和弦是由哪種指型推算的方式不只一種，書中所列的都只是僅供參考而已。

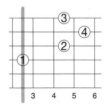

F（Ａ第1小節後半）
與低把位（Low Position）的D為相似型，或可說是由開放把位 D 和弦（指型）所推算的第五把位簡略型F和弦。
（將封弦在 3f 的食指視為是 0f 來想）

Em（Ａ第2小節前半）
與低把位（Low Position）的 Am 為相似型，或可說是由開放把位 Am 和弦（指型）所推算的第七把位 Em 和弦。
（將封弦在 7f 的食指視為是 0f 來想）

Am（Ａ第2小節前半）
與低把位（Low Position）的 Em為相似型，或可說是由開放把位 Em 和弦（指型）所推算的第五把位簡略型 Am 和弦。
（將封弦在 5f 的食指視為是 0f 來想）

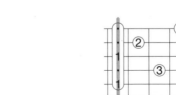

Dm7（Ｂ第1小節）
與低把位（Low Position）的 Am7 為相似型，或可說是由開放把位 Am7 和弦（指型）所推算的第五把位 Dm7 和弦。
（將封弦在 5f 的食指視為是 0f 來想）

Em7（Ｂ第3小節）
與低把位（Low Position）的 Am7 為相似型，或可說是由開放把位 Am7 和弦（指型）所推算的第七把位 Em7 和弦。
（將封弦在 7f 的食指視為是 0f 來想）

F(on A)（Ｂ第8小節前半）
與低把位（Low Position）的 C為相似型，或可說是由開放把位 C 和弦（指型）所推算的第五把位 F 和弦。
（將封弦在 5f 的食指視為是 0f 來想）

G(onB) (**B** 第8小節後半)

與低把位(Low Position)的C為相似型，
或可說是由開放把位 C 和弦（指型）所
推算的第七把位 G(onB) 和弦。
（將封弦在 7f 的食指視為是 0f 來想）

線上影音
on line vedio
04

▶ 示範音檔　Ⅱ▶ 慢速音檔　◉ 影像示範

➔ P.28~ ／ Vedio Track 04 & 28

練習曲第 4 首 ── 指型變化 Ⅱ ──

○跟第 3 首一樣，是鍛鍊左手指型變化的練習曲。與第三首相比，這一首的難度較高，左手的長距離移動較多，小指的使用率也比較頻繁。也有左手指要擴張較開的指型出現。

○移動左手時，如果沒有可以當作移動支點的「共弦手指」(P.16：參考練習曲第 3 首的解說)，那麼在實際移動之前事先把視線移過去是很重要的。例如從 A 第 1 小節前半要往後半移動時，左手到第三拍（1 弦 2f：F♯ 音）為止都不用做很大的把位移動，所以在第 2 ～ 3 拍的時點就可以先把視線移到下一個和弦把位，也就是 7f 附近。

○在不是變化指型的時間點上變化指型的情況也是有的。由於 A 2.4. 第 4 小節（P.29、第 1 列第 3 小節)G 的第 3 個音，1 弦 7f：B 音的前音 8f：C 音是用中指來壓，所以如果不移動左手的話，看起來可以用食指來壓。但如果是用這方式，下一個 E 的指型就會變的很難壓。因此，從 8f 往 7f 移動的時點（在 G 和弦的正中間），因為要考慮到下一個 E，所以要用無名指按 7f。

練習曲第5首 ——單音Ⅰ——

線上影音
on line vedio
05

▶示範音檔　▐▶慢速音檔　◉影像示範

➜ P.30~ ╱ Vedio Track 05 & 29

○可以鍛鍊指彈吉他中單音彈奏能力的練習曲。

○由於在演奏時必須要邊伴奏邊彈主旋律，所以要小心不要讓伴奏聲部不夠滿拍。例如 Ａ 第五小節後半，伴奏聲部的 Bass 音必須保持壓弦，不要讓壓弦的手指在彈奏主旋律的時候離開了。（在轉下一個和弦之前，別因為了準備變換指型而讓左手離弦。）

○為了讓左手在彈旋律聲部時把位移動變容易，有些音用開放弦音來代替了。如果在意壓弦音跟開放弦音的 Tone 會因此而不同的人，可試著重新安排，將開放弦音更改在 Tone 一樣的同弦音上。

線上影音
on line vedio
06

▶示範音檔　▐▶慢速音檔　◉影像示範

➜ P.32~ ╱ Vedio Track 06 & 30

練習曲第6首 ——單音Ⅱ——

○跟第5首一樣，是可以鍛鍊指彈吉他中單音彈奏能力的練習曲。比前曲多了封弦及手指伸展技巧，壓弦的難度也有提升。

○關於 Ａ 第五小節前半的 F♯m，雖然和弦圖中 4～6 弦 9f 是用左手無名指來做部分封弦，但如果覺得要用單指同時按兩弦很困難的話，第一拍時可只先壓 5 弦 9f：F♯，第二拍再將無名指上移到 6 弦 9f：B 音。Ａ 2.── 第 4 小節（P.33，第 2 段第 3 小節）的 F♯m 處理方式也一樣。

練習曲第 7 首 ——Alternate Bass——

線上影音
on line vedio
07

▶示範音檔　⏸▶慢速音檔　◉影像示範

➜ **P.34~** ／ **Vedio Track 07 & 31**

○ Alternate Bass 的練習曲。"Alternate" 有「交替」、「交錯」的意思，像是在第 6 弦及第 4 弦，第 5 弦及第 4 弦…之間交替撥弦之類的，Alternate Bass 的特徵是交替地彈複弦 Bass 音。這邊要練習右手大拇指能直覺且規律地做好上述動作。

○筆者通常會用右手食指來彈第 3 弦（參考 P.10），但這首曲子的 B 第 1 小節：C△7，因為第 3 弦空弦音也是 Alternate Bass 中的低音 Bass 之一，所以要用大拇指來彈。

○ Alternate Bass，大部分是以拖曳（Shuffle）的節拍呈現，但這首練習曲並不是這樣。而是如樂譜上所示的拍子彈奏（相對於拖曳節拍，像本曲一樣 "按譜行事"、"四平八穩" 的拍子我們稱此為平分（Even））。

練習曲第 8 首 ——琶音 (Arpeggio)——

線上影音
on line vedio
08

▶示範音檔　⏸▶慢速音檔　◉影像示範

➜ **P.36~** ／ **Vedio Track 08 & 32**

○琶音與快速琶音的練習曲。

○指彈吉他中，會有伴奏跟主旋律在同一個（或更高）音域，要彈奏比主旋律更高的弦的情況（像是 B 第 3 小節）。主旋律與伴奏的平衡非常的重要，在這樣的情況下，伴奏要彈得輕柔些，以做出與主旋律的差別。

○快速琶音是同時撥 2 根以上的弦時，從低音弦側（如果用所有撥彈的指頭來說的話是右手大拇指側）帶上一點時間差，讓右手指依序將弦逐一撥出。本書用加在音符左側的波形線來表示快速琶音奏法。從低音弦側（大拇指）到高音弦音撥奏完成，剛好在拍子內彈完就可以了。

○Ａ2.　　　第 1 小節跟 ⊕ Coda 第 1 小節，所演奏的音是一樣的，但因下一個小節的指型不同，所以壓最後一個音的指頭不一樣。

練習曲第 9 首 ──裝飾音Ⅰ──

➤ P.38～／Vedio Track 09 & 33

○此練習曲使用了捶弦、勾弦、滑音及顫音等，吉他演奏中常會用到的裝飾音奏法。

○捶弦（ h. ），就如同字面上的意思，像是用槌子來敲一樣的意象。將左手指以垂直於指板的角度"敲"下來壓弦，發出聲音。

○勾弦（ p. ），是用壓弦的左手指把弦拉起，彈跳般地發出聲音。撥弦的右手指由高音弦側或低音弦側的哪一邊撥弦都無所謂，但要避免勾弦動作過大，以致觸碰到不需發聲的鄰弦音。所以，消（悶）音動作很重要。例如 Ａ 第 7 小節中第一個勾弦（2 弦 3f：D 音→ 1f：C 音），若是由高音弦側彈弦，就做好消除第 1 弦的音，若是從低音弦側彈弦，就做好消除第 3 弦的音（也就是說，哪一個方式都可以，端視個人的喜好決定）。

○滑音（ s. ），右手撥完弦後，左手壓著弦滑動到目的音格來改變音高的奏法。

○不管是捶弦、勾弦還是滑音，雖然起始音是用右手來撥弦，但目的音不用再撥弦，都是只藉由左手的動作來發出第二個音的聲音。

○顫音（ vib. ），分為弦移角度垂直於弦來上下推動左手指的搖滾顫音（Rock Vibrato）(或稱推弦式顫音)，及平行於弦左、右晃動手指的古典顫音（Classic Vibrato）。這首曲子中的顫音（ Ｂ 第 1、5 小節）因為是主旋律且不能碰到旁邊的弦，所以是用古典顫音。

線上影音
on line vedio
10

▶ 示範音檔　▶▶ 慢速音檔　◉ 影像示範

→ P.40~ ／ Vedio Track 10 & 34

練習曲第 10 首 ——裝 飾 音 Ⅱ——

○此練習曲使用了推弦及泛音等吉他演奏中常會用到的裝飾音。

○推弦（*cho.*）在和弦圖中雖然寫著是用左手無名指來壓弦，但也可以加上食指及中指做為推弦的輔助。例如 Ａ 第 1 小節，可以用無名指壓 7f、中指壓 6f、食指壓 5f，用三根手指頭的力量來推弦。

○下拉（*d.*）表示從目前的推弦音高回復到未推弦時的位格（讓音下降）。

○上推（U），將弦音預先推高到五線譜上所標示的音高位置再開始彈奏（✛ Coda 第 1 小節）。

○ Ｂ 的主旋律全都是自然泛音（Natural Harmonics）。用左手觸碰泛音點（Harmonics Point），用右手撥弦。

○寫在 Ｂ 五線譜「*harm.*」後面的「*(8va)*」，是彈奏音比譜上所標示的音符位置高八度音的意思。並不是要改變左手的壓弦位置，所以看 TAB 譜的時候，只要依譜上所標示的位置彈就可以了！

練習曲第1首 左手

Normal Tuning Capo=0

線上影音
on line vedio
01

▶示範音檔　▶▶慢速音檔　◉影像示範

➡ P.14~ Vedio Track 01 & 25

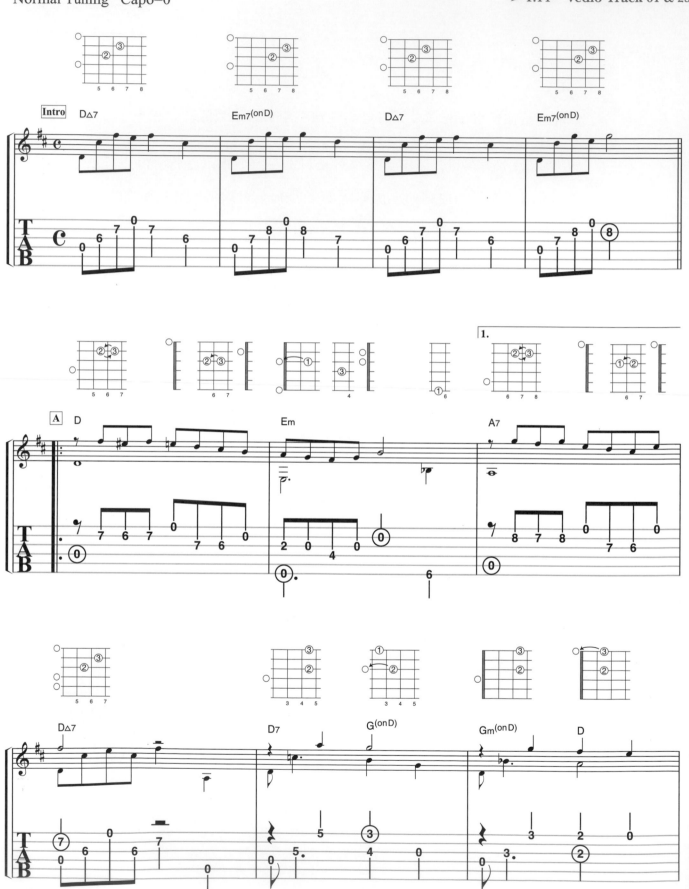

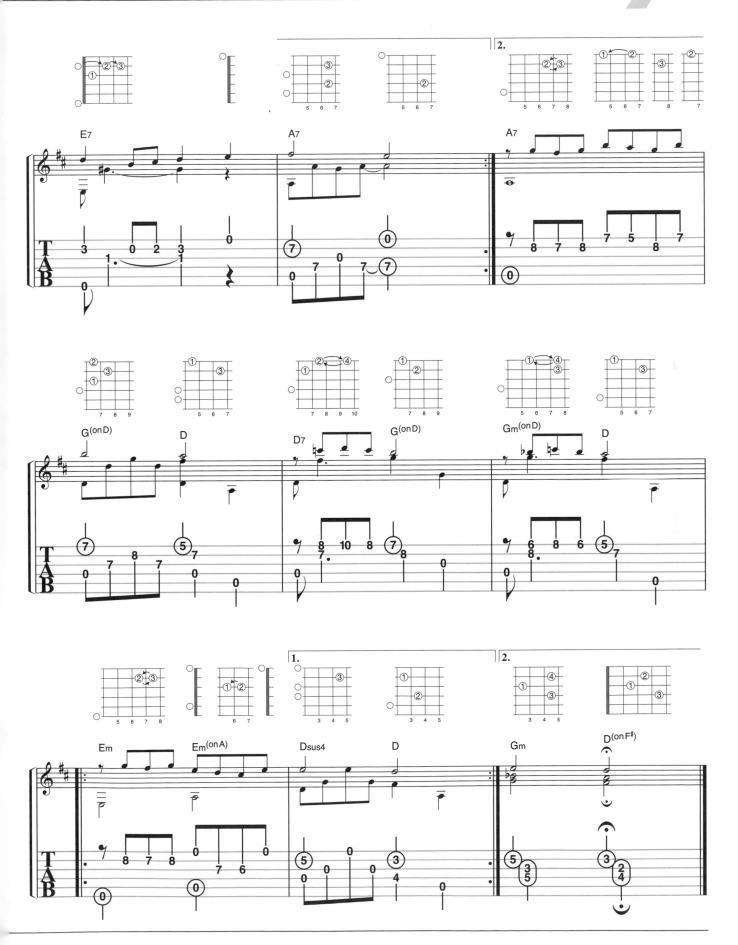

練習曲第2首　右手

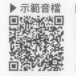

Normal Tuning　Capo=0

→ P.15～ Vedio Track 02 & 26

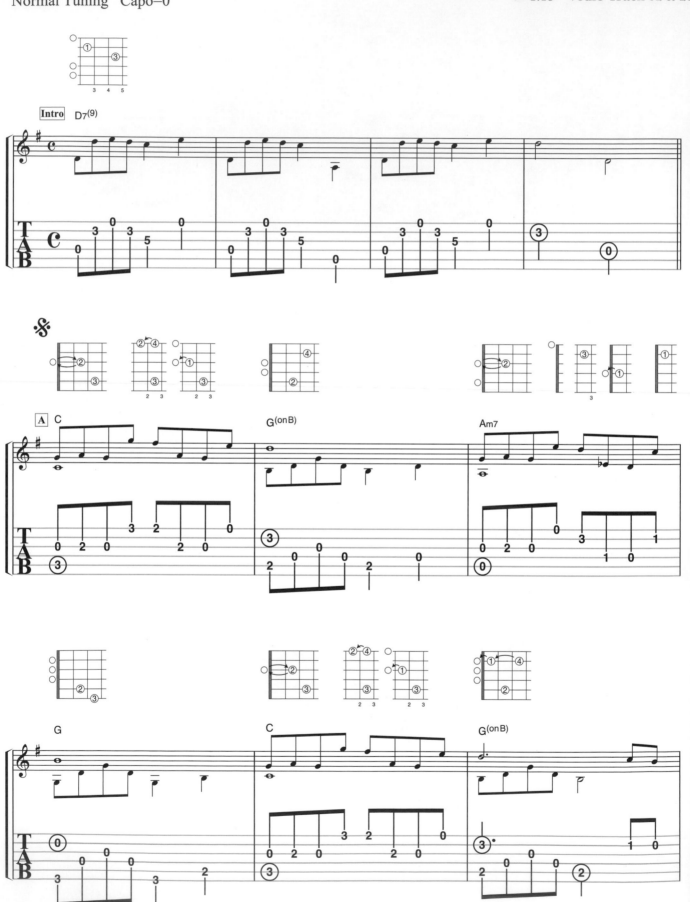

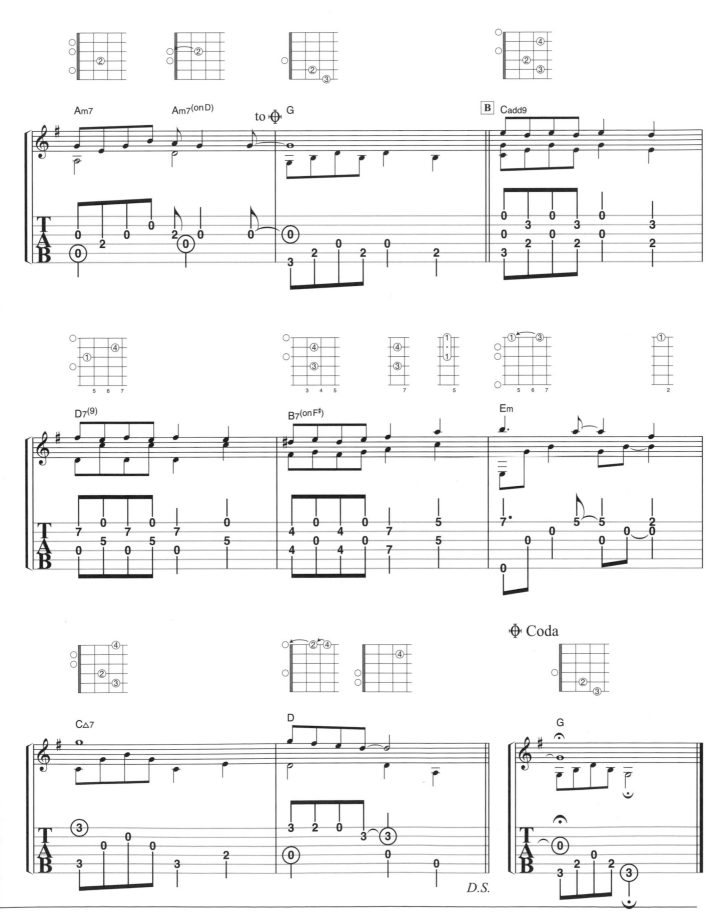

D.S.

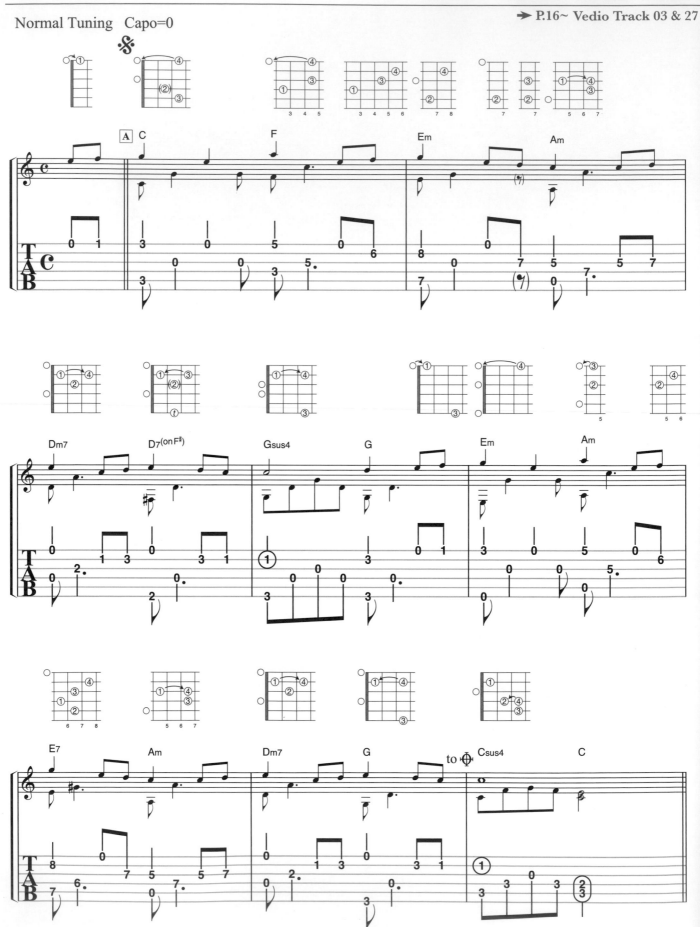

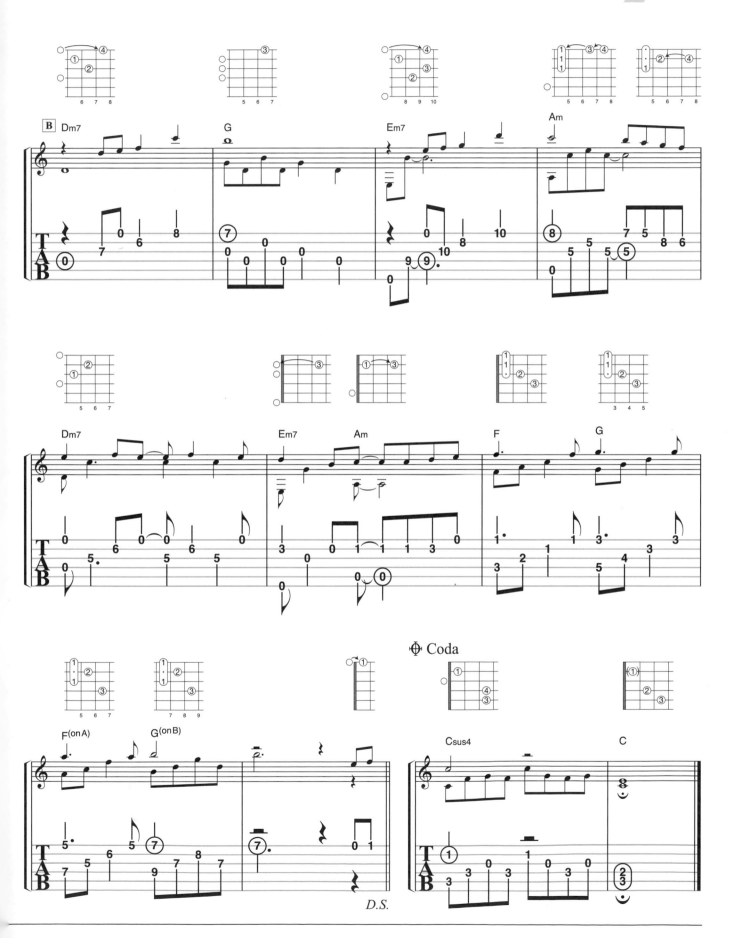

D.S.

練習曲第4首　指型變化 II

Normal Tuning　Capo=0

→ P.17~ Vedio Track 04 & 28

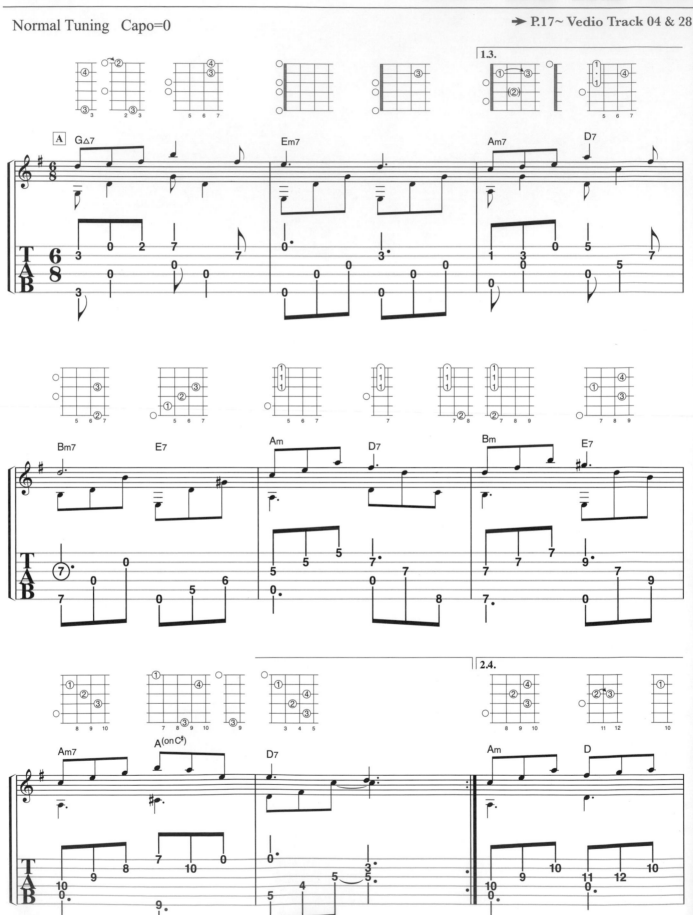

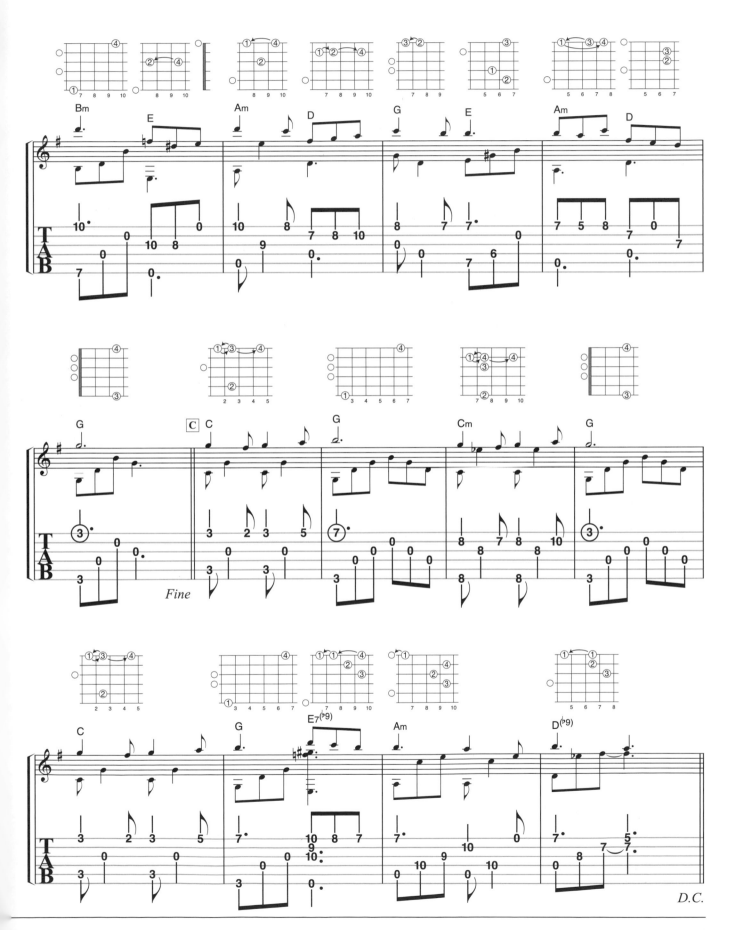

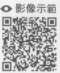
Normal Tuning　Capo=0

→ P.18~　Vedio Track 05 & 29

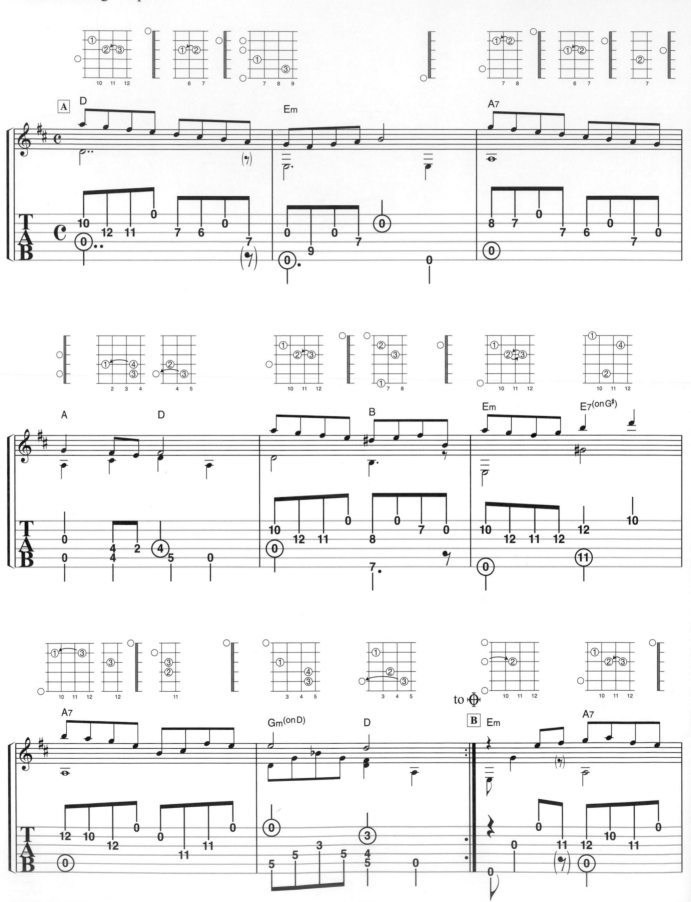

練習曲第6首　單音Ⅱ

線上影音
on line vedio
06
▶示範音檔　▶▶慢速音檔　●影像示範

Normal Tuning　Capo=0

→ P.18～Vedio Track 06 & 30

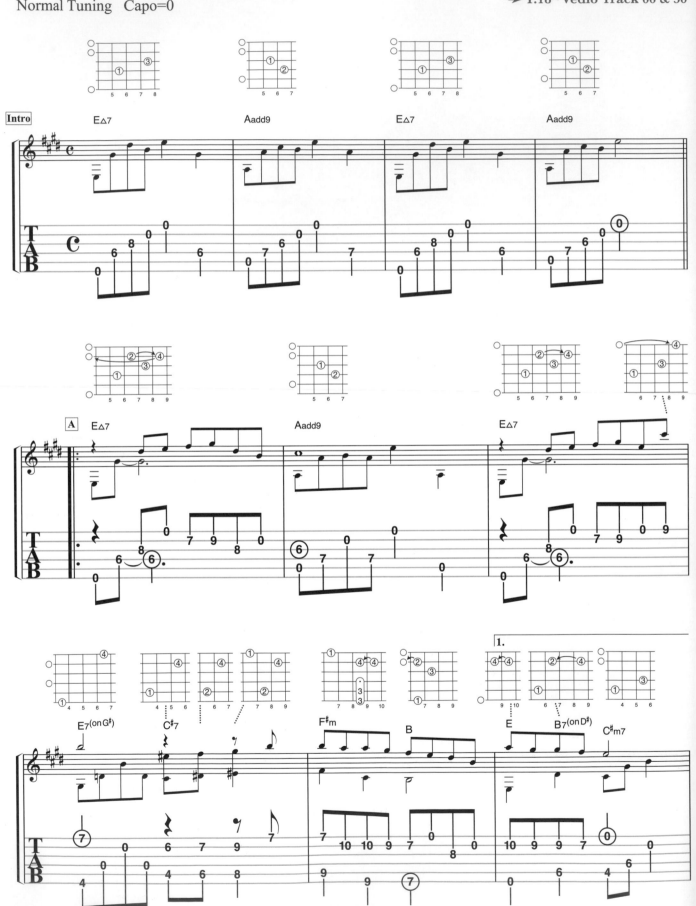

Normal Tuning　Capo=0

➜ P.19~ Vedio Track 07 & 31

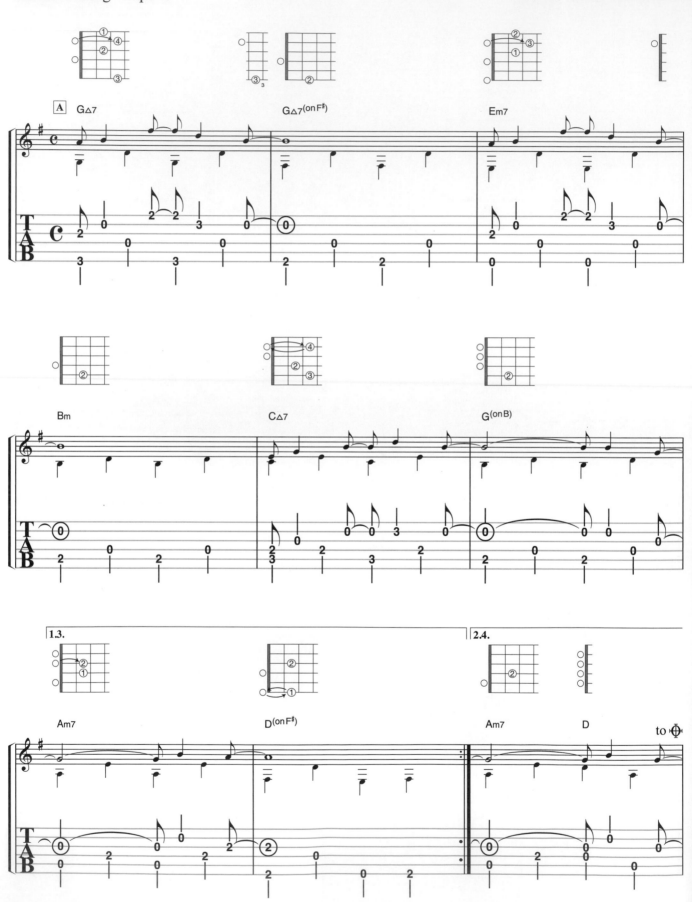

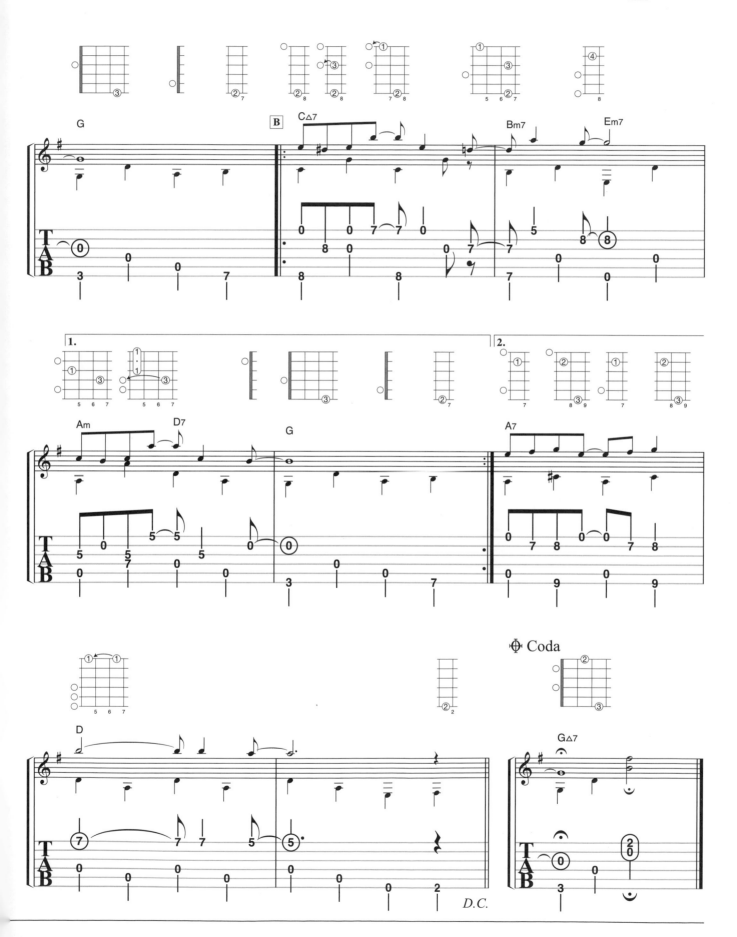

練習曲第 8 首　琶音（Arpeggio）

Drop D Tuning (6th String＝D)　Capo＝0

➜ P.19~ Vedio Track 08 & 32

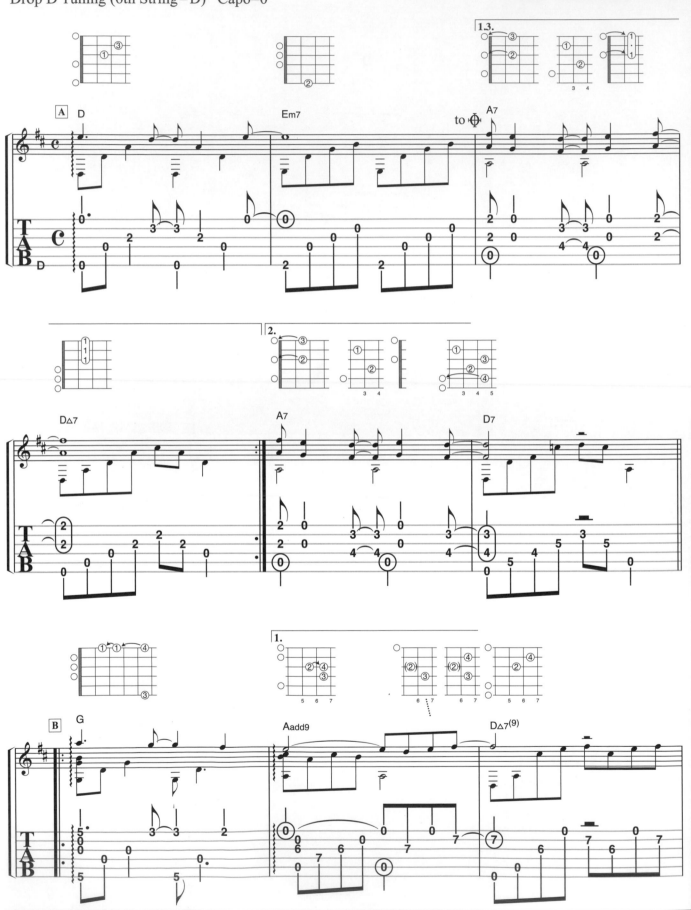

Normal Tuning　Capo=0

➔ P.20～Vedio Track 09 & 33

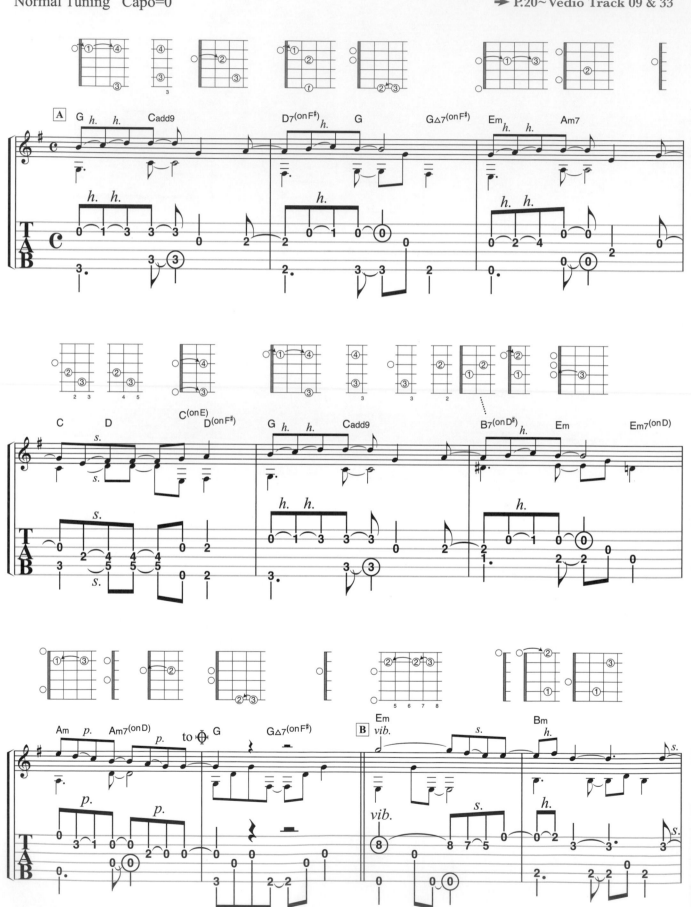

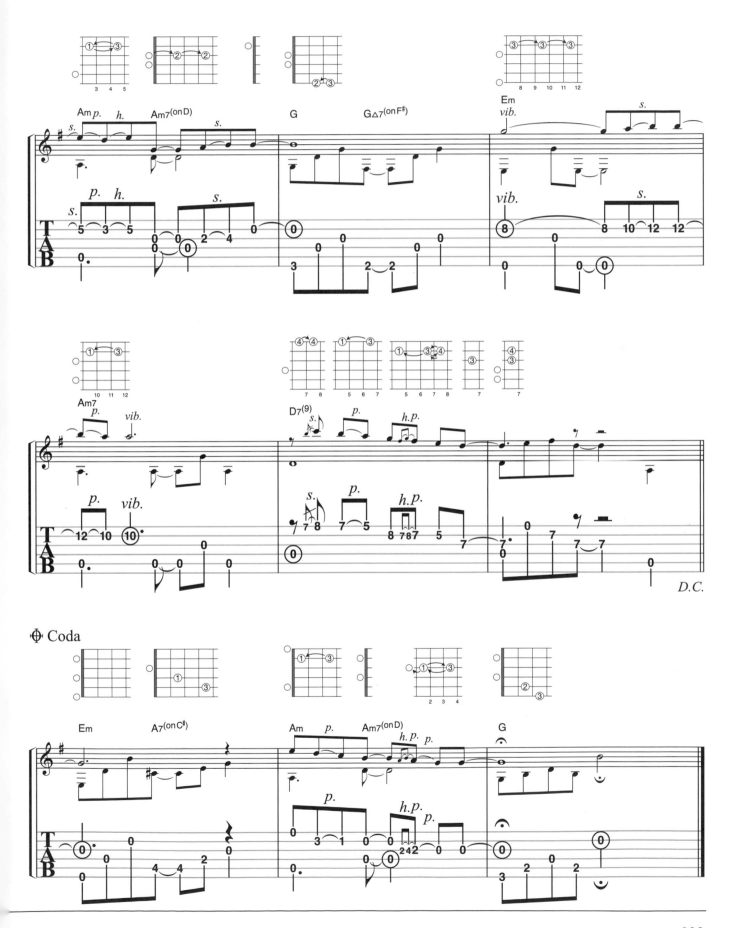

練習曲第 10 首　裝飾音 II

Drop D Tuning (6th String＝D)　Capo=0

→ P.21~ Vedio Track 10 & 34

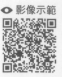

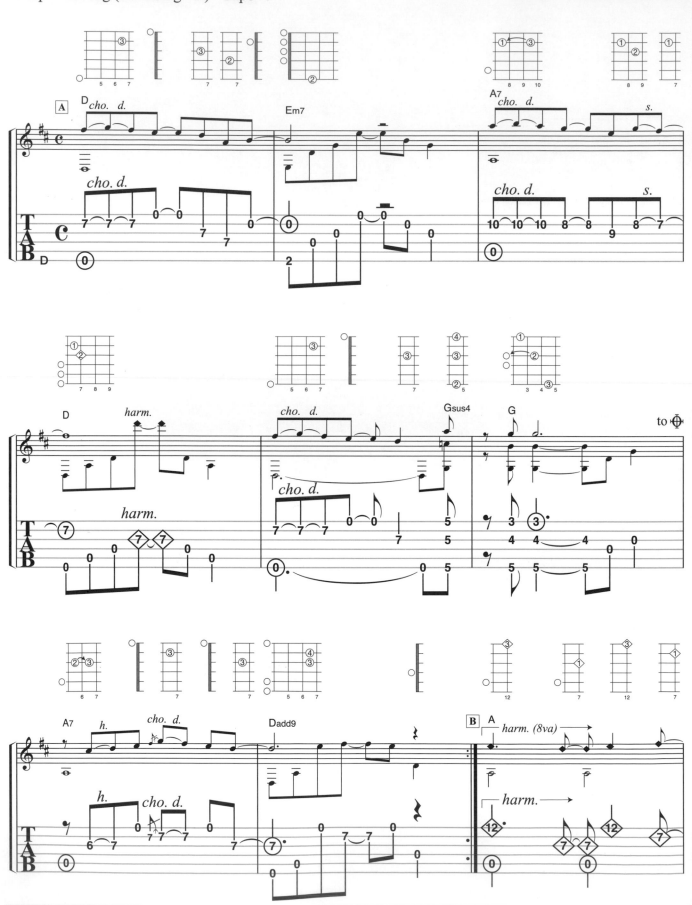

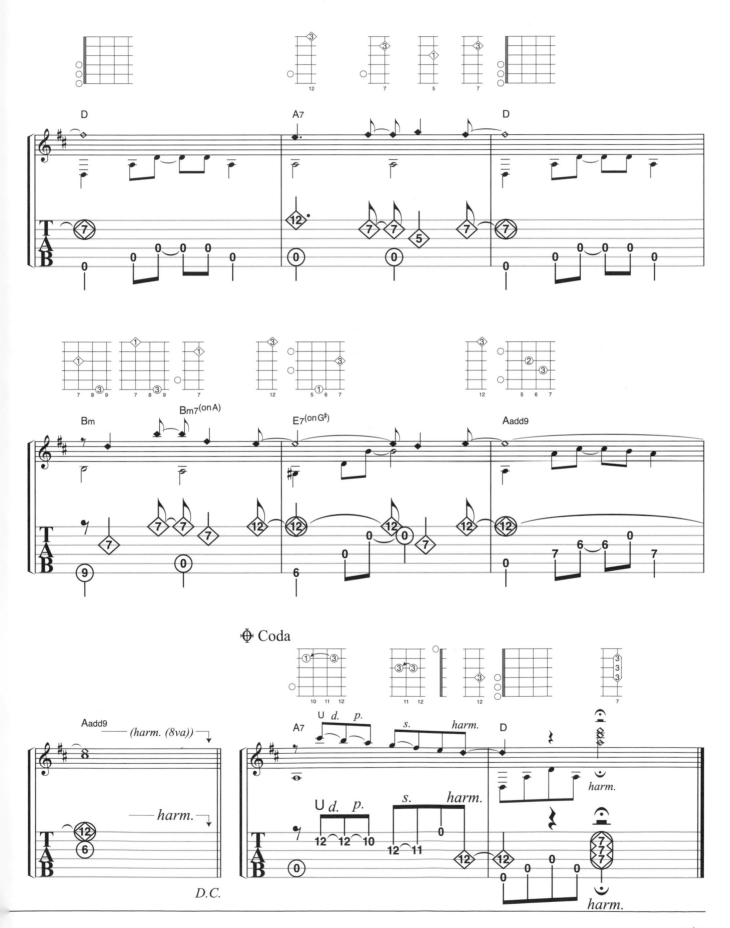

第二章 特殊奏法的練習曲

第二章的主題是指彈吉他中的特殊奏法練習。內容有：使用頻率高的泛音、刷弦及 Body Hit 之類的打音；也有激烈的右手技巧、左手技巧等等。特殊奏法讓人在聽覺及視覺上的感受都很華麗，提升了演出的效果及可看性，但也容易出錯。希望讀者們能確實地將之融會貫通，紮紮實實地學會。

關於本章的練習曲

練習曲第 11 首 ——泛音 I ——

線上影音
on line vedio
11

▶示範音檔　▶▶慢速音檔　◉影像示範

➡ P.54~ ／ Vedio Track 11 & 35

○訓練人工泛音及刷弦泛音（Stroke Harmonics）的練習曲。

○人工泛音指的是伴隨著左手的壓弦，彈奏出任意音高的泛音演奏方法。人工泛音的泛音點是從左手按著的位格（TAB 譜中菱形框起來的泛音點左邊數字）開始上數 12 格的琴衍正上方。因為左手要用來壓弦，所以以右手食指來碰觸泛音點，再用右手的大拇指或無名指撥弦來發出泛音。而當低音弦側的實音（大部分是 Bass 聲部，也有可能是伴奏音）必須和泛音一起撥弦時，則以大拇指彈出低音（或伴奏音）實音，用無名指撥出泛音。（如 A 第 2 小節之類的）。

○B 第 1、3、5 小節的泛音不需使用左手壓弦，而是藉由移動右手食指觸碰譜中菱形格裡所標示的位格，再用大拇指（或無名指）撥弦來改變音高。

○B 第 7 ～ 8 小節後半是刷弦泛音（Stroke Harmonics）。使用右手食指，像是要封住數根弦一樣的觸碰弦的泛音點，手不需要動，用無名指來刷弦。或者食指配合刷弦的無名指一起移動（由低音弦側→高音弦側移動）也可以。曲子最後的 G 也一樣，一邊用食指觸碰壓弦位置的 12 格琴衍上的泛音點，一邊用無名指來刷弦。

練習曲第 12 首 ——泛音 II ——

線上影音
on line vedio
12

▶示範音檔　▶▶慢速音檔　◉影像示範

➡ P.56~ ／ Vedio Track 12 & 36

○訓練泛音與實音結合的練習曲。

○因為左手要用來壓弦，所以泛音全都由右手食指觸碰泛音點再用拇指（或無名指）來撥弦。在泛音前後要彈奏高音弦側的實音時，一面用無名指彈奏實音，一面用大拇指彈奏泛音。（Ex：Intro）。

○由於實音跟泛音的進行是不間斷地持續，所以右手的撥弦位置不會是固定於一區，而是隨容易做出泛音的位置而游移…也就是說，隨右手食指所放的那個容易碰到泛音點的位置，實音的撥弦動作就在那附近區域進行做出實音。

○Ａ第 5 小節第三拍的泛音，泛音點在 24f。不過，大多數的吉他都沒有第 24 格（若真有 24 格，琴格位置會是在音孔上方附近），所以要事先找出泛音點的虛擬位格位置，然後在吉他的琴身做某些標記做為提示，瞄準該位置來彈奏就行了。

線上影音
on line vedio
13

▶示範音檔　‖慢速音檔　◉影像示範

練習曲第 13 首 —— 擊弦 (String Hit) ——

➤ P.58～ ／ Vedio Track 13 & 37

○鍛鍊擊弦 (String Hit) 的練習曲。

○擊弦 (↑) 的奏法是用右手的指頭敲弦，然後把手指放在弦上，在停止弦的振動及聲音的同時發出 "叭" 的打音技巧。大部分擊弦位置的考量，也是以 "下一次的撥弦位置是在…" 來設想，接著像是 "用該指頭把弦提起來" 一樣的感覺來撥弦。在 TAB 譜上有標示出擊弦時所要敲打的弦的位置，可以當作參考。

○為了讓接下來在同根弦上的撥弦更容易些，用大拇指來做擊弦的時候，請用大拇指的第一關節側面或上面來做動作。

○Intro 第 1 ～ 第 3 小節中的擊弦是敲第 5 弦。為了預先為下一個撥弦動作做準備，將右手大拇指在第 5 弦的位置敲就可以。也可以連第 6 弦一起敲也沒關係，因為如此一來打音可發出較大聲響。

練習曲第14首 ──刷弦 (Stroke) Ⅰ──

➡ P.62～ ／ Vedio Track 14 & 38

○訓練指彈吉他中輕柔地刷弦的練習曲。

○大部分吉他刷弦都是使用彈片（Pick），但指彈吉他通常不拿彈片，而是用指甲跟指尖。

○本書在 TAB 譜下方有註記刷弦記號▉（向下刷弦／從低音弦側往高音弦側刷弦）、Ⅴ（向上刷弦／高音弦側往低音弦側刷弦）。而本書的六弦樂譜上用斜線▐（Slash）來標記的地方，是指：不需改變左手的和弦指型，右手則彈奏跟前面一樣的音。這時候 Slash 的長度（縱向的橫跨區間）在五線譜中代表的是需彈出線譜中的哪些音，在 TAB 譜中則是表示"要彈出六條弦裡的哪幾條弦"。

○右手在向下刷弦的時候用指甲來觸弦，向上刷弦則是用指甲及指尖的肉來觸弦。順帶一提，作者是用中指或食指來彈奏輕柔版的刷弦，而激動版的刷弦有時則是將幾根手指頭併用，當作是一個彈片來彈奏。

○要用刷弦來讓主旋律及伴奏聲部同時發聲時，並不是主旋律使用撥弦而伴奏聲部另外刷弦…，而是用一個刷弦動作同時完成，刷弦的最高音就是主旋律。要特別注意主旋律的音有沒有確實發出來。相反的，當作伴奏來記譜的刷弦，就算沒有好好地發出全部的音，只要有完成區塊性的彈出和弦就 OK。尤其像 A 第 2 小節，要讓主旋律（這邊是第 1 弦）延續滿 3 拍的地方，小心在第 2 拍後的刷弦不要刷它。

○要消掉不會用到的弦的音，尤其是比主旋律還要高的弦。這是很重要的！

例如 A 1.3. 第 2 小節雖然右手是要六弦全刷，但第 1 弦要用壓著第 2 弦的左手小指來消音。第 6 弦用左手握著琴頸的大拇指指腹來觸弦消音，或者用右手大拇指靠在第 6 弦上來消音。

○ B 在一次的和弦刷弦一拍之後，用撥弦的方式來彈奏二、三拍的伴奏與主旋律。

練習曲第 15 首 ——刷弦（Stroke）Ⅱ——

線上影音
on line vedio
15

▶ 示範音檔 ‖▶ 慢速音檔 ◉ 影像示範

➜ P.64~ ／ Vedio Track 15 & 39

○跟第 14 首一樣，是用來訓練指彈吉他刷弦的練習曲。跟第 14 首比起來速度更快、更激動的刷弦。

○激動版的刷弦，要固定右手腕的位置，像是反覆出石頭跟布一樣的進行刷弦。雖說是出石頭跟布，但動作的反覆要流暢。所以，出石頭的時候只要輕輕握拳就好。出布的時候手掌也不用完全打開，像是出布出到一半那樣…使用刷弦的手指頭（像是中指、無名指）在越過第 1 弦附近就可以了，不用張得更開了。

○六線譜上縱向的 X 記號表示悶音刷奏（Mute Cutting）。放鬆壓弦的左手，或用沒有在押弦的左手小指之類的指頭來輕觸六條弦，以防止刷弦時發出實音。

○ Rasgueado 是佛朗明哥吉他中的一種奏法，彈奏的方式是右手小指、無名指、中指到食指依序 "打出"，加上一點時間差，"嘓啦～" 地向下刷弦。樂譜上用加上箭頭的波浪線及「Ras.」表示。

○刷弦時，如果譜上有寫著不用彈的弦的話，就用壓著其他弦的左手指來觸弦消音。例如 B 第 1 小節要用按著第 5 弦的左手食指來碰第 4 弦，讓聲音發不出來。

練習曲第 16 首 ——打音 I ——

線上影音 on line vedio **16**

▶示範音檔　‖▶慢速音檔　●影像示範

➡ P.68～ ／ Vedio Track 16 & 40

○鍛鍊指彈吉他打音系特殊奏法中，Slam 奏法的練習曲。

○Slam（╳）是用右手手指在指板的音孔端附近敲弦，停止弦聲的同時演奏出打音的奏法。在刷弦進行裡做出 Slam 後，下一個動作大部分是用指頭回撥進行向上刷弦。Ａ 的 Slam 只在第 4 ～ 6 弦進行，Ｂ 1.　　　第 2 小節則是對全弦做出 Slam。

○左手技巧統稱於使用左手做出的奏法。這一首的左手技巧（六線譜上縱向的□記號。Ａ 1.3.　　　第 3 小節）指的是用左手來拍弦，讓弦聲停止的同時發出打音（拍弦的左手先碰著弦，在下一次刷弦前離開。）

○Ｂ 第 1 小節後半的悶音刷奏只在一根弦上進行。例如在第 3 拍時要消掉第 5 弦以外的音，悶音刷奏的時候第 5 弦也要悶音，在第 4 ～ 6 弦附近刷奏。5f：D 音出來的時間點再去掉第 5 弦的悶音（而其他的弦一樣要消音）。

線上影音 on line vedio **17**

▶示範音檔　‖▶慢速音檔　●影像示範

➡ P.72～ ／ Vedio Track 17 & 41

練習曲第 17 首 ——打音 II ——

○鍛鍊指彈吉他中，打音系特殊奏法 Body Hit 及 Tapping Harmonics 的練習曲。

○Body Hit（五線譜與 TAB 譜欄外上下的 × 符號）是敲打吉他琴身來發出打音的奏法總稱（原本 Palm 也包括在內）。打音的記譜方式沒有特別的規定，但本書是以記在 TAB 譜的上側（記號是 ×）等於敲音孔的下側，TAB 譜下側的標示就表示要敲音孔的上側（五線譜的記譜概念同 TAB 譜）。

○雖然沒有特別規定 Body Hit 奏法要敲打的地方，但這首練習曲要如譜例上所標明的譜記那樣敲。

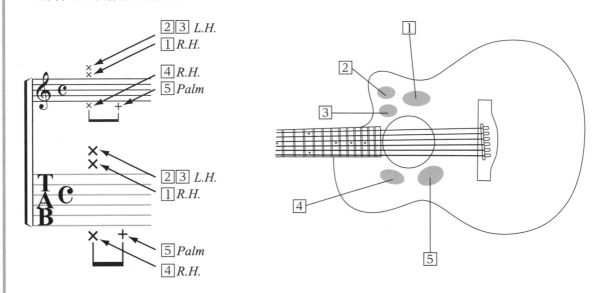

○①用右手中指～無名指的指尖來敲。②用左手無名指的指尖，③，左手支撐在琴頸下方到吉他的 Cutaway 部分，再用左手食指的指尖敲擊。④用右手大拇指的外側面來敲。⑤則用手掌（參考下面一項）。

○手掌悶音（在音符下方加上＋）是用右手的手腕敲吉他琴身（音孔上方附近），發出低頻打音的奏法。常會跟向下刷弦同時進行。

○在 TAB 譜的符尾（符桿的下方）加上 × 的音為 Slap，用右手大拇指的側面敲弦，讓打音跟弦音同時發出來（跟 String Hit 的打弦方式不同，Slap 是將大拇指的指尖朝下敲弦）。並不是用右手掌面對吉他的面板往下擺動，而是以固定手腕為軸，像轉門把一樣的旋轉手腕來敲。[A] 2.4.　第 3 小節的單音 Slap，是在敲複數根弦的同時，用左手把不需要發音的弦消音。若是和弦 Slap，則常常伴隨著手掌悶音，用手掌敲弦的力道來讓大拇指觸弦（這個情況下的手掌悶音是用手腕靠近大拇指的地方來敲。）

○點弦泛音（*t.harm.*）是用右手敲泛音點來做出泛音的奏法。單音的點弦泛音是使用右手食指的指頭敲泛音點（像是曲子的開頭、[Intro]）。和弦的點弦泛音則是用右手食指或中指等指頭的正面拍擊數根弦來完成。TAB譜中菱形的左外側數字所表示的，是左手要壓的位置，菱形內的數字則是右手要敲的位置。菱形內如果不是寫著數字而是斜線的話（例如[B]第1小節），代表要依斜線方向斜斜地敲指板，斜敲的目標音是兩端用數字所標示的位格。理論上要用右手敲左手所按位置的上12格琴衍，但像[B]第1小節的C和弦的點弦泛音，要正確地敲出比已按住的位置或開放弦等等全弦位置高12格音的泛音是不可能的。遇到這樣的情況，只要優先瞄準高音弦側或者是開放弦音（1～3弦）就行了（瞄準12f上第1、3開放音的泛音點）。對於不需發出聲音的弦，則用壓弦的左手指來觸碰消音（[B]第1小節：C的第6弦或[B][1.]　第2小節：G的第1弦、第5弦）。

○曲子最後的點弦泛音，壓5f的4～6弦若是敲12f的話，嚴格來說響的是7f泛音，但因為目標是彈出G和弦（G音及D音），所以右手要刻意（針對琴格）斜斜地敲，遠離第4～6弦的泛音點（五線譜上記著的實音）。

線上影音
on line vedio
18

▶示範音檔　▶▶慢速音檔　●影像示範

➔ **P.76~** ／ **Vedio Track 18 & 42**

練習曲第18首 ──打音Ⅲ──

○指彈吉他打音系特殊奏法中，鍛鍊敲弦奏法的練習曲。

○Slap (在 TAB 譜的符尾＝符桿的下方加上 ×) 在練習曲第 17 首也出現過，用右手大拇指外側面敲弦，在做出打音的同時也發出弦音的奏法。也要伴隨著用手腕靠近大拇指的地方敲琴身 (手掌悶音)。

○A 最後以及 B 1.　　　　第 3 小節是左手刷弦 (*L.H.Stroke*) 及點弦泛音的結合。左手刷弦是將壓弦的左手指從低音弦側往高音弦側由上往下輕掃而過的彈弦奏法。以食指根部附近為支點，像畫弧一樣的移動指尖。以在樂譜上寫的時間點 (這邊是第 4 拍) 做結束動作的概念來往下撥弦，結束的同時用右手點弦做出泛音。

○A 各小節第 2 拍的 Body Hit (五線譜及 TAB 譜欄外上的 ×) 是用右手中指及無名指敲吉他的琴身 (音孔下方附近) 做出打音 (要敲的地方請參考下圖)。

練習曲第 19 首──右手技巧、左手技巧──

○鍛鍊右手與左手技巧的練習曲。

○用左手做出聲音的奏法總稱為左手技巧。這邊的左手技巧（符桿或符尾朝上的音符）不是用右手來撥弦，而是用左手做搥弦及勾弦來發出弦音。

○用右手做出聲音的奏法總稱為右手技巧。這邊的右手技巧（符桿或符尾朝下的音符）是指右手以搥弦（壓弦）、勾弦（離弦）及滑奏（壓弦然後移動）的方式來發出弦音。

○A 第 2、4、8 小節的滑音（Glissando）是用左手食指壓著第 5、6 弦第七格的同時往低把位移動。個別來看的話 A 第 2 小節的向下滑音，在下降到 1 ～ 2f 附近之後，順勢以勾弦做出第 3 小節開頭的開放弦音。A 第 4 小節從 7f 往 5f 滑音，以離弦方式鬆開手指，再在第 5 小節的開頭用搥弦方式壓出 5f 音。A 第 8 小節是往 2f 方向的向下滑音，再在 B 第 1 小節用搥弦方式壓 2f 音。

○從 A 第 8 小節要到 ⊕ Coda 的時候，右手要從 5f 開始向下滑音，在下一小節（⊕ Coda）的開頭以勾弦撥出第五、六弦的空弦音。在此之前左手已預先在 5 ～ 6 弦 12f 的地方觸弦（這時的右手跟左手是交叉的），以便用右手的勾弦來做出 12f 的泛音。

○⊕ Coda 後半的泛音是人工泛音。左手在 1 ～ 2 弦 5f 做部分橫按，用右手食指碰觸 17f 的泛音點，同時用右手無名指撥弦。

Normal Tuning　Capo=0

➤ P.44~ Vedio Track 11 & 35

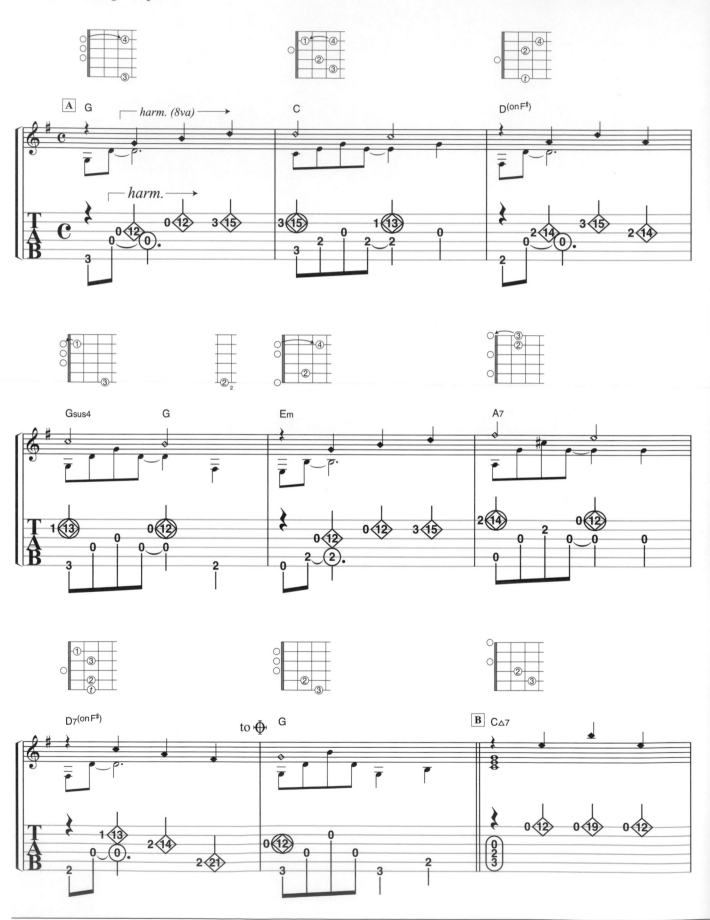

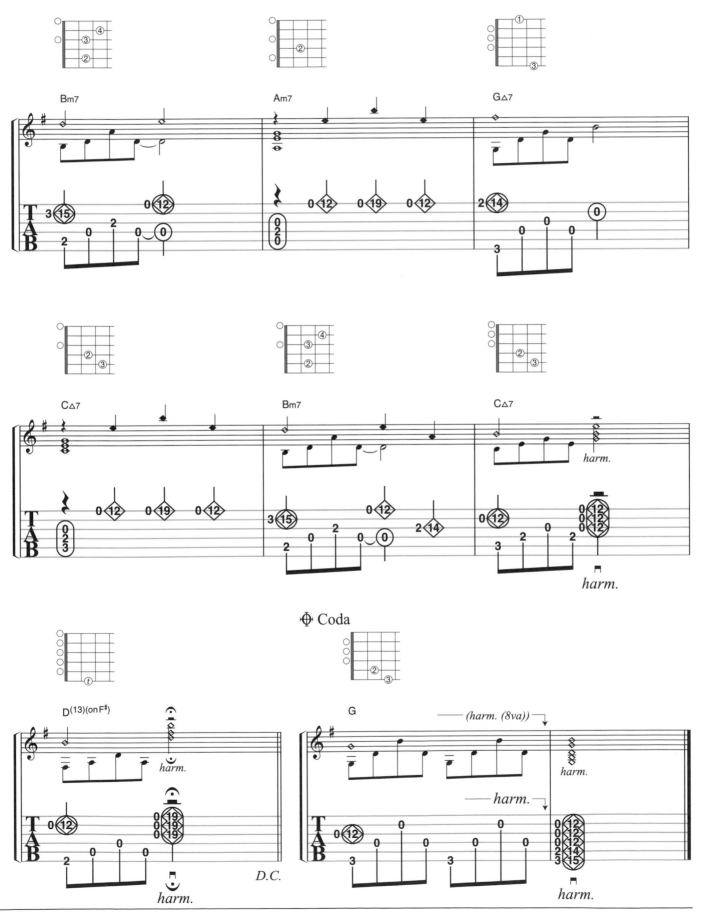

Normal Tuning　Capo=0

→ *P.44~ Vedio Track 12 & 36*

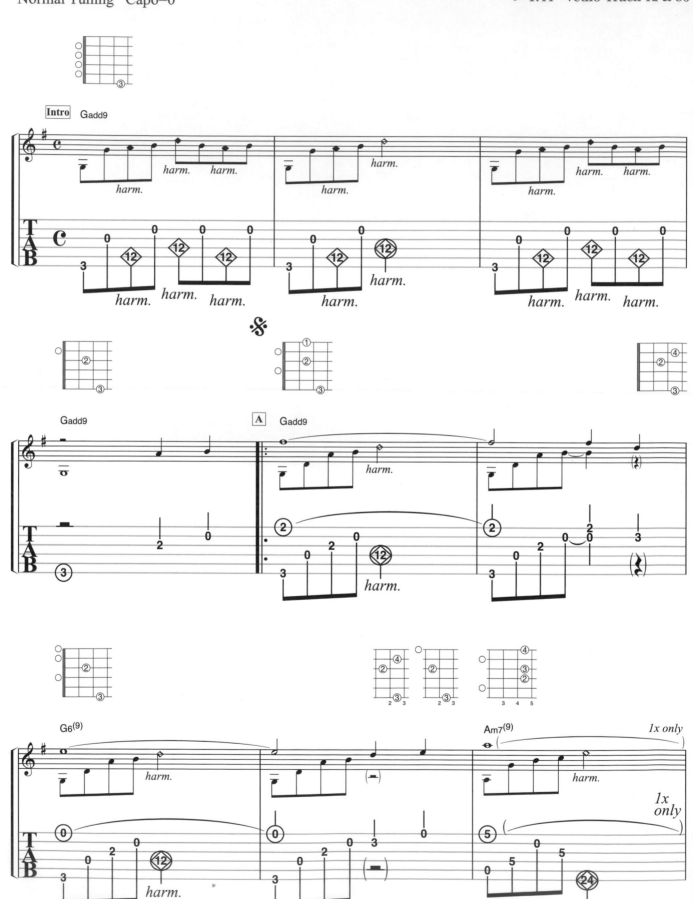

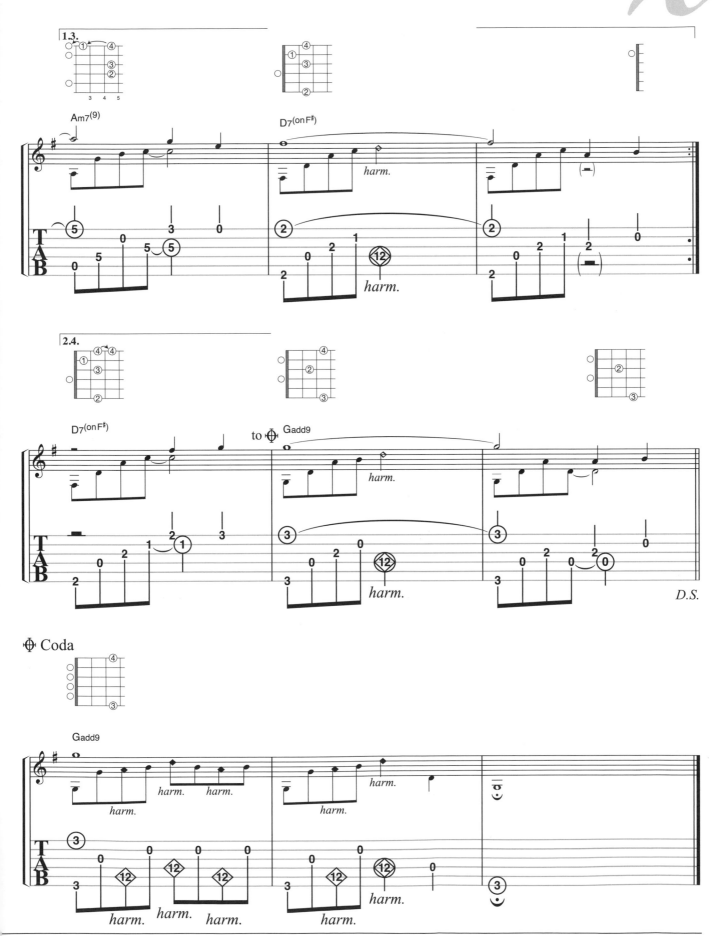

練習曲第13首　擊弦 (String Hit)

Drop D Tuning (6th String=D)　Capo=0

➤ P.45~ Vedio Track 13 & 37

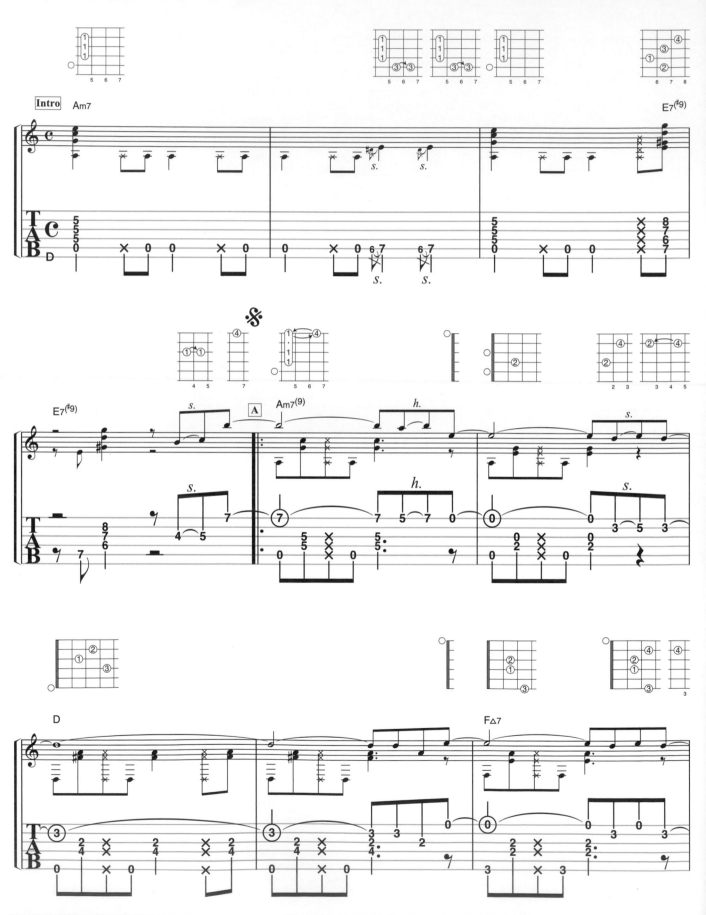

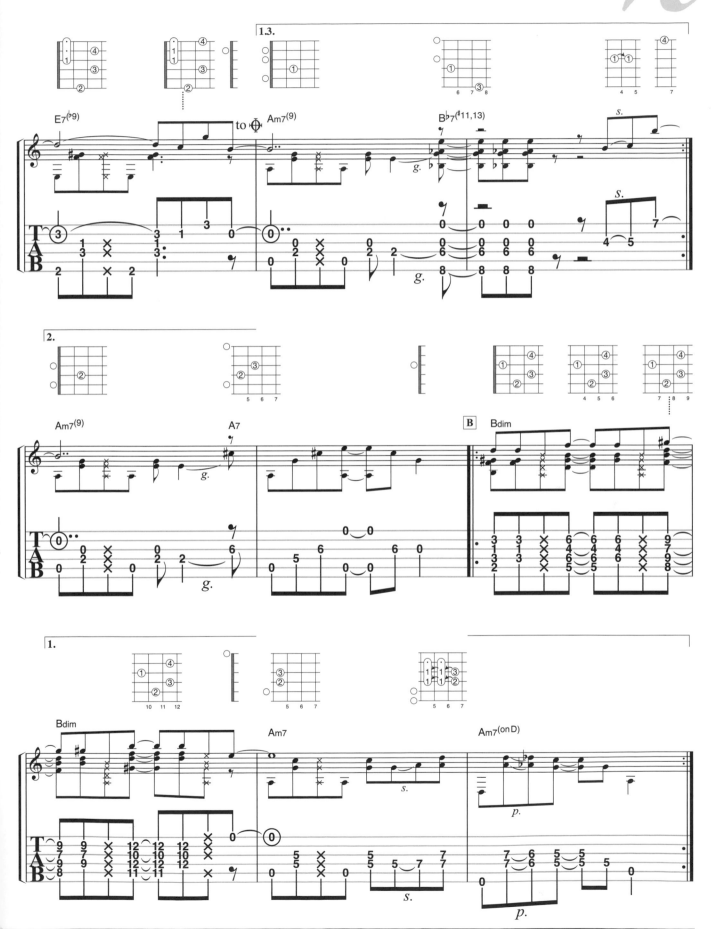

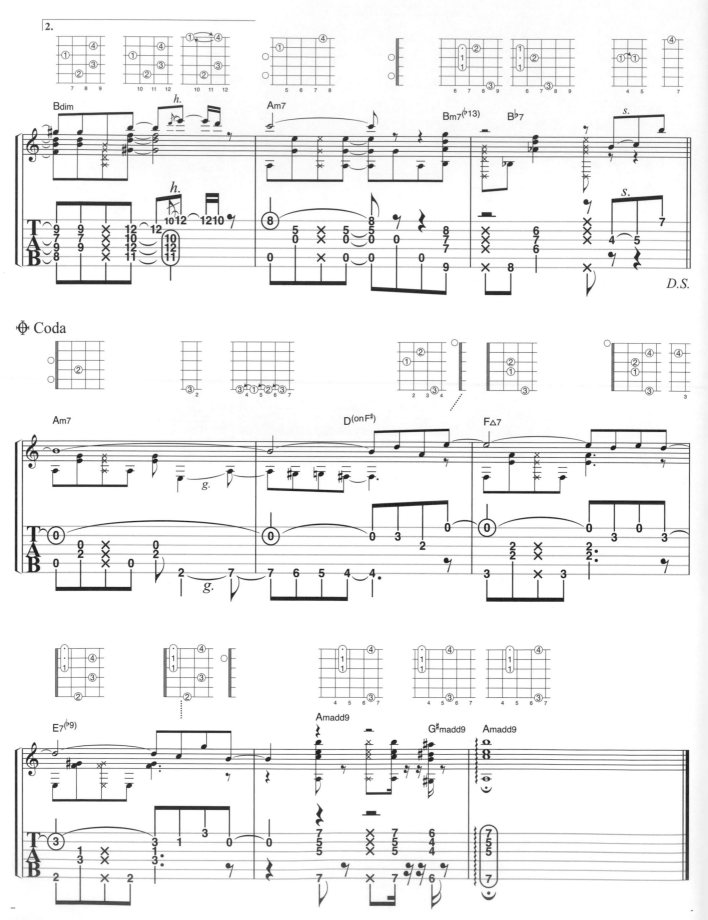

Q1　已經背起來的曲子卻馬上就忘了。
對於背譜有什麼好方法嗎？

A　只是單純死背，就常常會忘得一乾二淨。如果將一首曲子以多面向來記，像是和弦進行、（如果會樂理的人）理論上的概念或和弦、指型、運指方式等等，就可以很容易的記下了。

另一件很重要的事情是，也要自覺：「我現在彈的是什麼音」、「這在曲子中擔任了什麼樣的角色」。如果只單想著演奏這件事，那麼光看 TAB 譜就夠了。但 TAB 譜上並無法用 "寫" 的，讓你聽出音高（音的高低），所以也可以藉由五線譜的輔助，來思考音的「意思」，日後也可以納為己用，作為編曲的素材。

Q2　○持續彈一首歌，一定會有沒確實壓弦而讓音變短的地方。
要做什麼練習才可以不再犯這樣的錯誤呢？

○不管怎麼樣 Miss Touch 都無法變少。理由是什麼呢？

A　不論是發生什麼，先放慢速度練習吧。與快速彈奏曲子相比，放慢可以讓自己在彈奏的同時有餘力可以體察曲子的細部（換句話說，就是用可以讓自己注意得到（聽到）曲子的細部的速度開始練習吧！）。

思考「是不是每次都是在同一個地方卡住」（或者發生 Miss Touch）。如果都在同一個地方，那就是那個部分的練習或運指所下的功夫……之類的還不夠。將速度放更慢，好好的思考不足的部分，反覆的練習吧！如果是不同地方的話，那恐怕是注意力不夠集中的緣故，要確實集中精神練習曲子的整個部分。

示範音檔　慢速音檔　影像示範

Normal Tuning　Capo=0

→ P.46~ Vedio Track 14 & 38

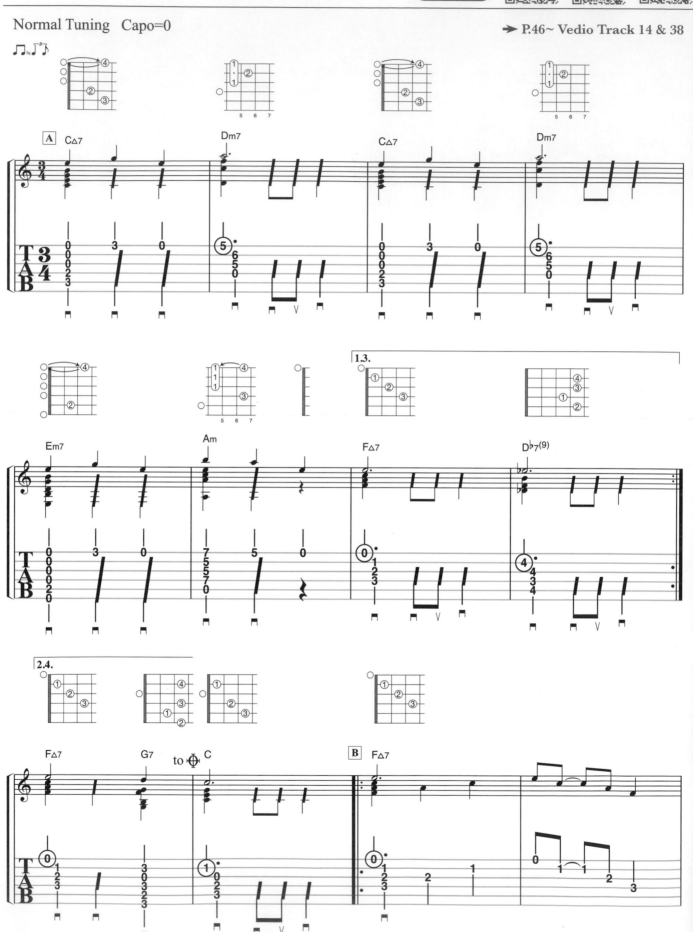

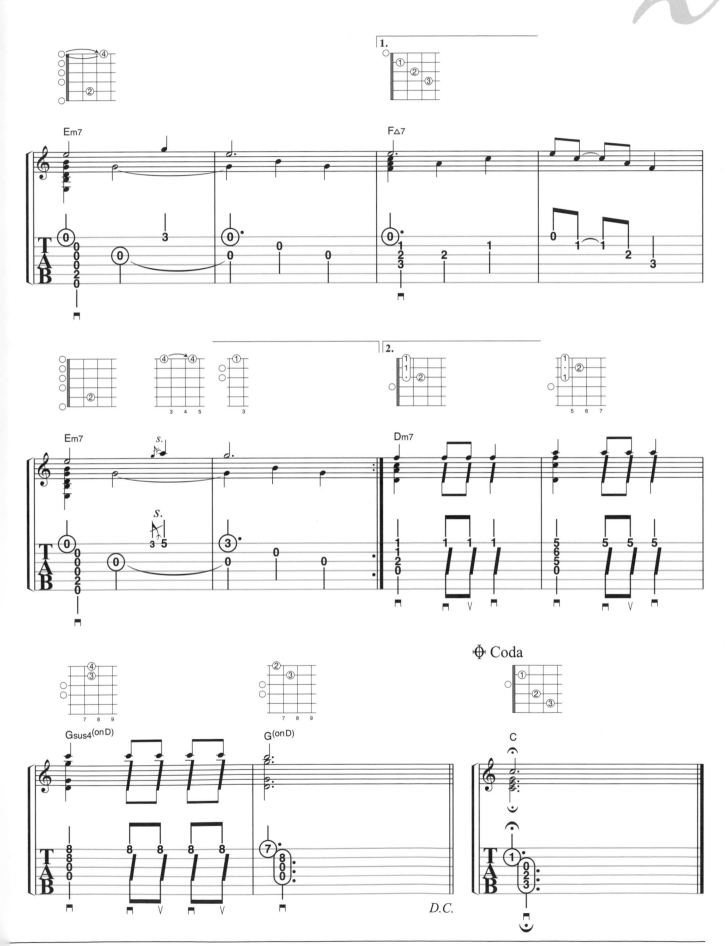

練習曲第15首 刷弦 (Stroke) Ⅱ

Drop D Tuning (6th String=D)　Capo=0

→ P.47~ Vedio Track 15 & 39

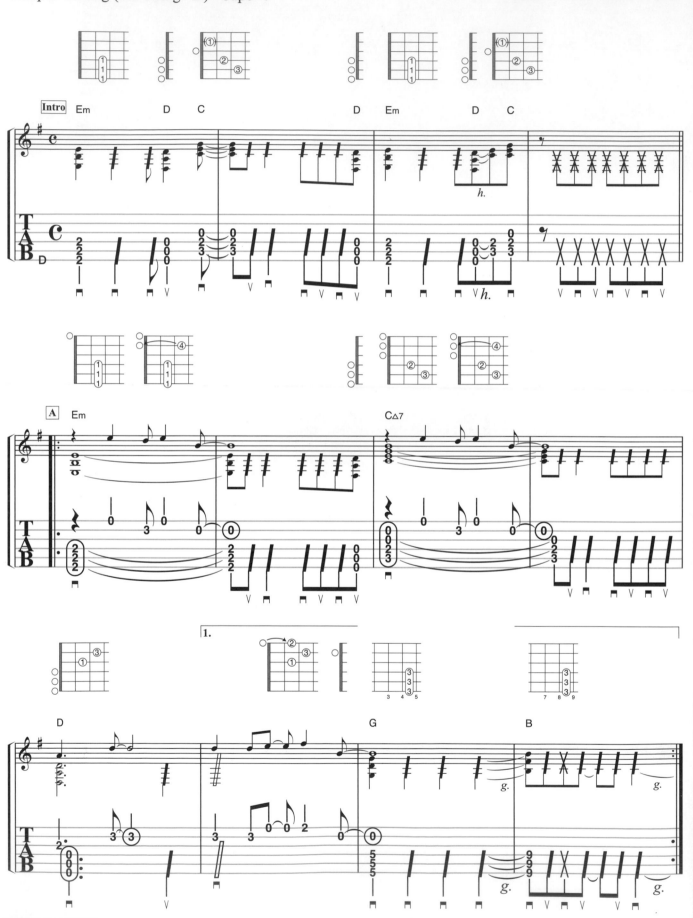

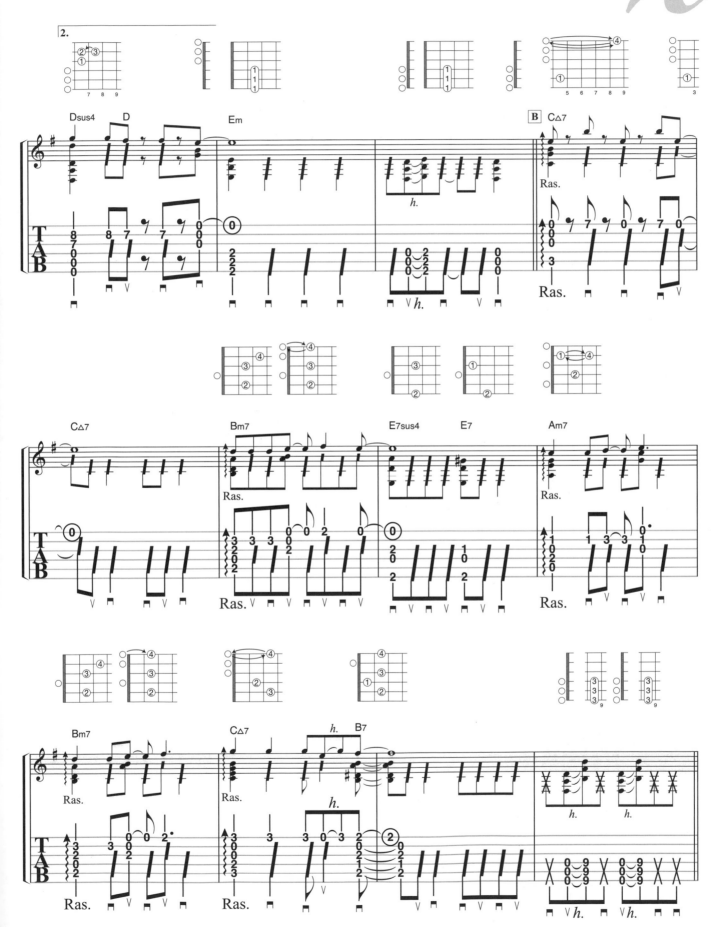

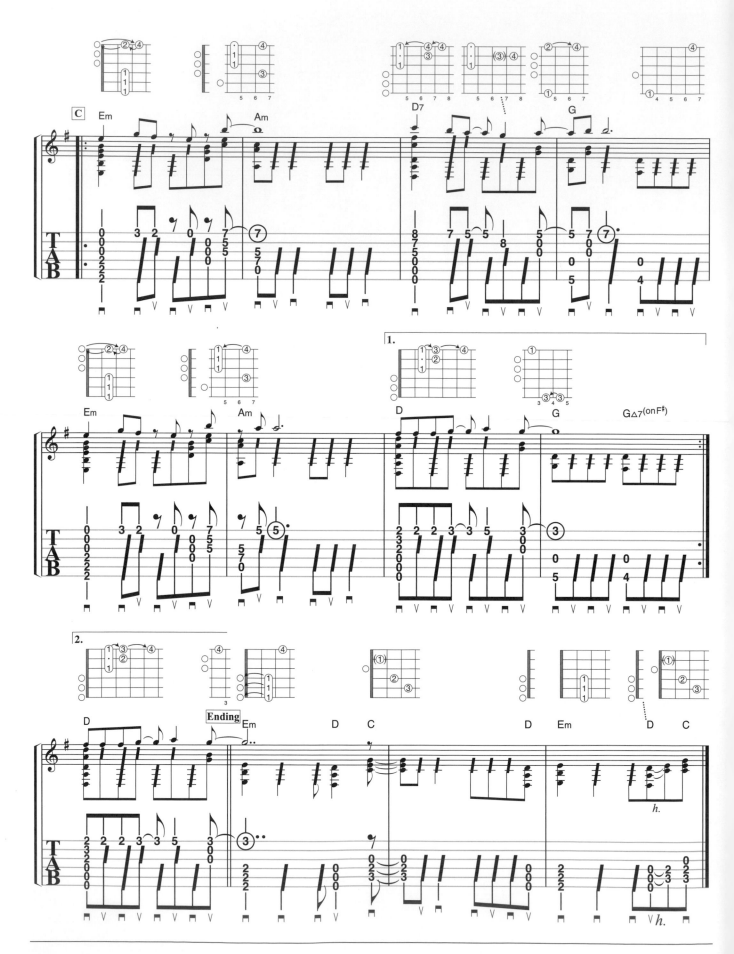

Q3

關於消音的重要性。
我想知道有消音跟沒有消音所彈出來的感覺會有什麼不一樣。

A 練習曲第 20 首在「Vedio Track 20」是以有消音的情況下彈奏，沒有消音的版本則收錄在「Vedio Track 49」，可以聽聽看比較一下。（消音在 P.10 有詳細的介紹，請參考。）

▶ 示範音檔

Vedio Track 49

Q4

站著彈會突然出很多錯。
要如何練習才好呢？

A 首先，用跟 Live 演出同樣的姿勢及機材練習是很重要的。站著彈跟坐著彈，手或指頭所呈現的角度、從自己的眼睛看指板或運指的感覺都大不相同。所以如果你知道演出時要站著演奏，那麼從練習的開始就該將之視為是正式演出，用站著的方式練習會比較好。

Q5

南澤先生都是如何磨練自己的呢？

A 我因為不喜歡練習曲式的練習，所以是彈自己喜歡的曲子，同時用耳朵記下來。尤其是 William Ackerman 或 Michael Hedges 之類的 Windham Hill Records 的吉他手，我大學時代時很常彈他們的曲子，而那些歌也變成我現在的演奏核心素材（之一）。

練習曲第16首 打音 I

▶ 示範音檔　▶▶ 慢速音檔　◉ 影像示範

→ P.48~ Vedio Track 16 & 40

Drop D Tuning (6th String=D)　Capo=0

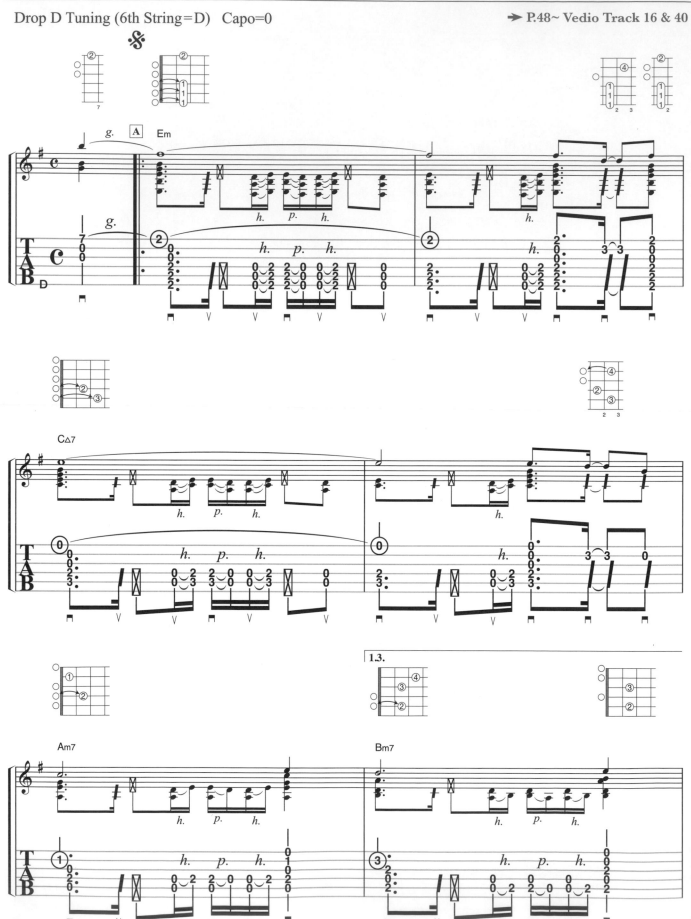

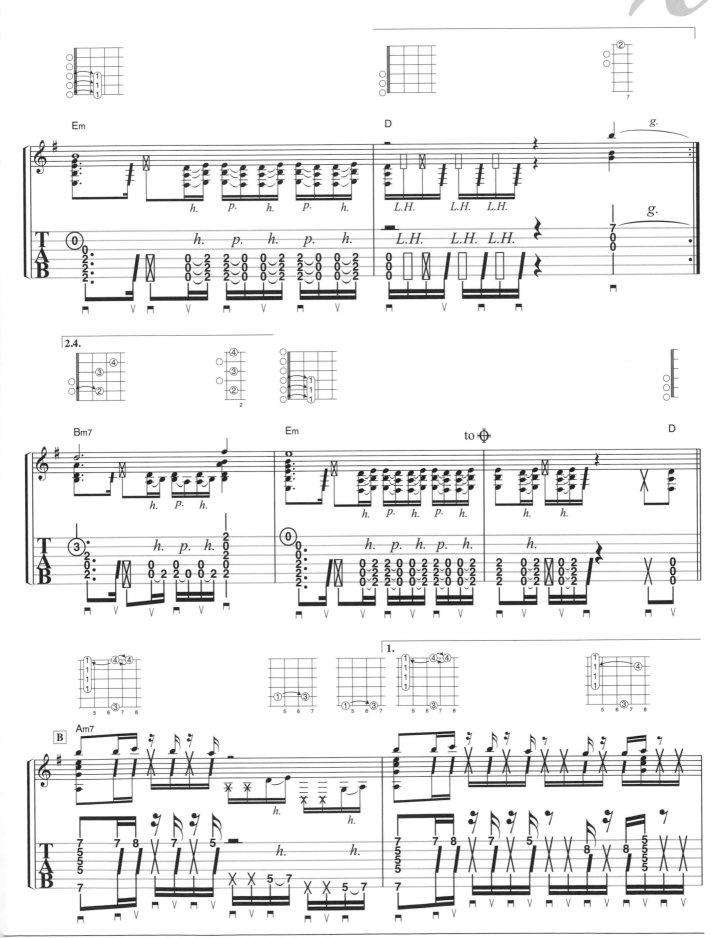

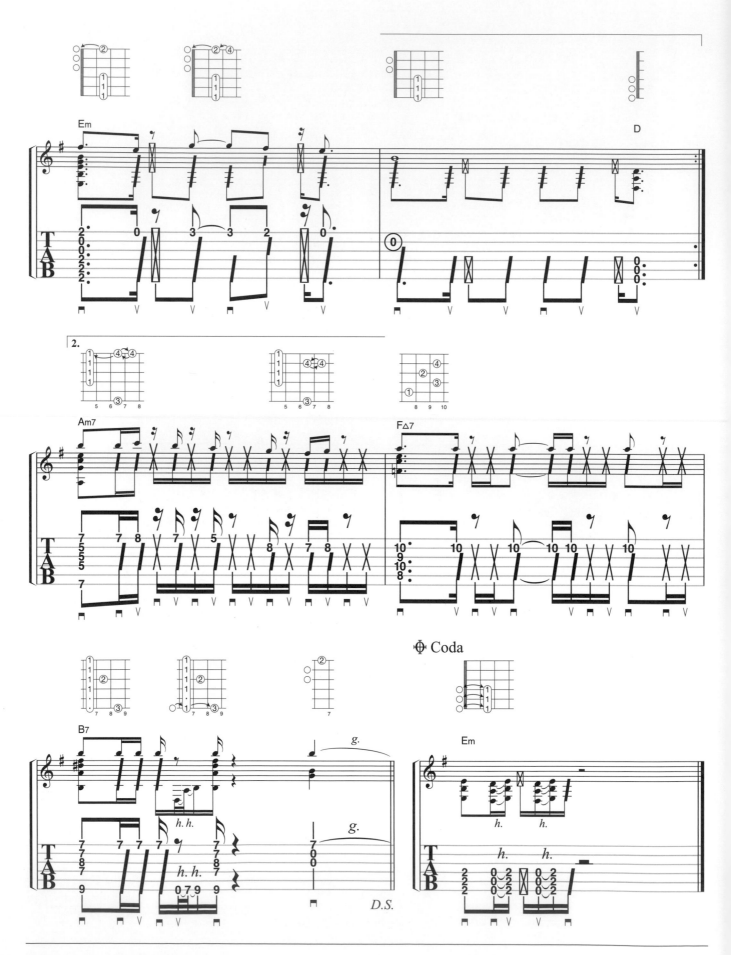

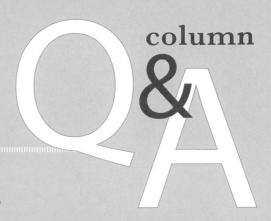

Q6　要上台表演了。有什麼好的應對方法嗎？

A 對普通人來說，在眾人面前表演的機會可說是少之又少，所以舞台就等於"非：日常"。要把它變成"日常"，就要試著多練習「在大家面前表演」。不論是在家人面前彈，或請朋友聽你演奏都好。不過，並不是用「聽聽看就好」的心態，如果對方沒有用「仔細地聽」的態度和你互動，那麼就一點效果都沒有了。又或者，錄下自己的演奏，將之上傳到 YouTube 之類的也是很好的練習。

反覆練習在大家面前表演，很自然地"非：日常"就會變成"日常"，也就會習慣了。

Q7　消音沒辦法做得很好。有什麼秘訣嗎？

A 音質不符原意，或所彈的音該消卻沒消完全，要先查是哪個音（或是哪條弦），思考要如何停止該音。基本上無論是想以右手還是左手，只要用方便消音的指頭來做消音動作就可以了。當然，和不需消音相比，手部動作會變多，所以多加練習是必要的。請細細的檢驗一下。如果不知道是哪邊出了問題，也可以試著用錄音或攝影來幫助自己找出缺點。

如果不在意這些，那也不必過分勉強地強迫自己一定要做消音。

Drop D Tuning (6th String＝D)　Capo=0

➤ P.48～Vedio Track 17 & 41

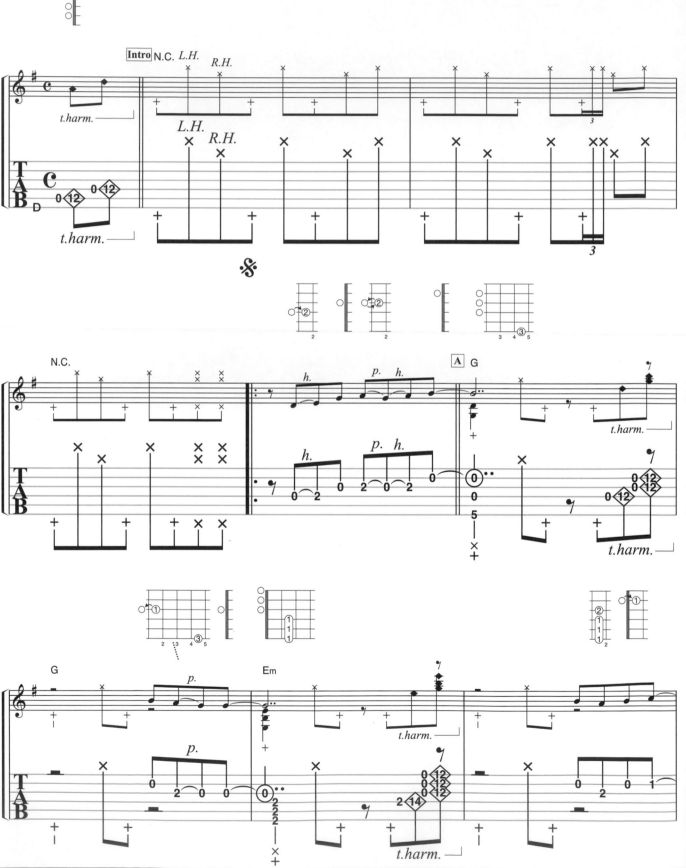

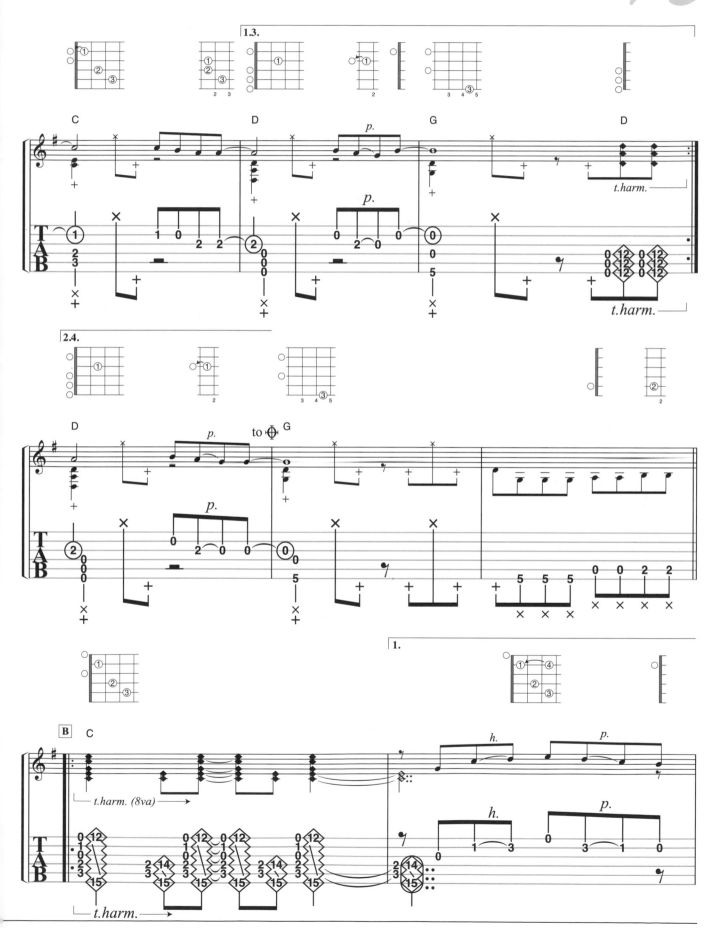

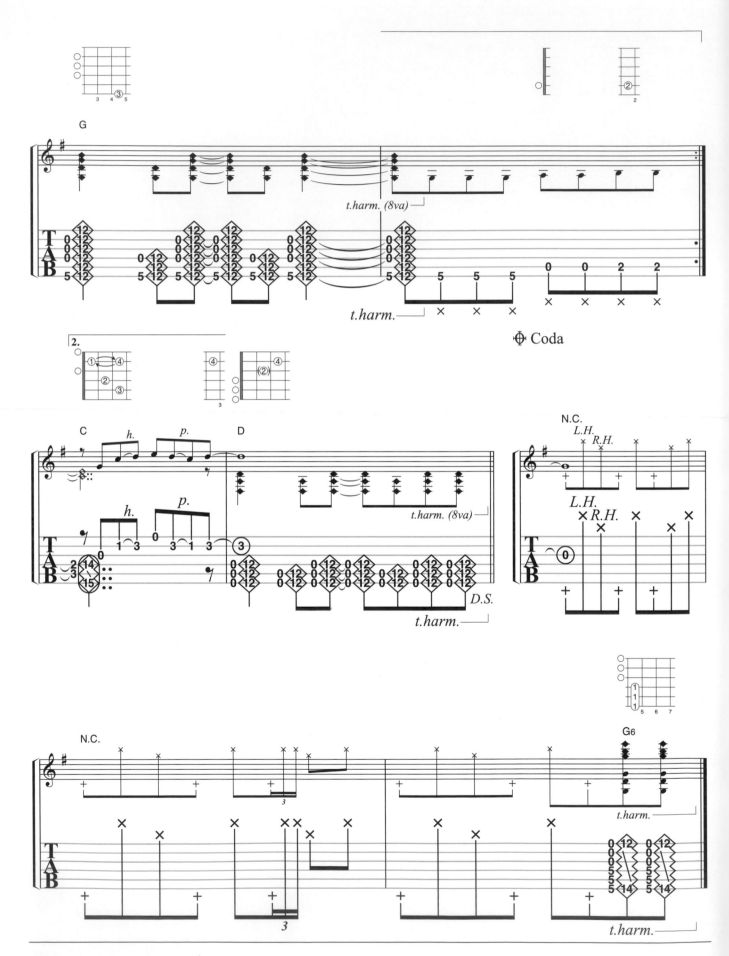

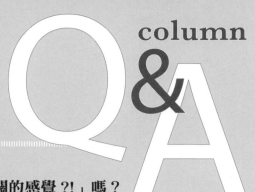

Q8 **不曾覺得「怎麼彈不就是這樣，有一直卡關的感覺?!」嗎？**
如果這麼覺得要如何解決呢？

A 在不想彈吉他的時候就會出現所謂「怎麼彈不就是這樣？」，有一直卡關的感覺。在這種時候，停下來是最好的方法。等倦怠的情緒過了，應該就能有重燃彈琴的慾望。…如果依然沒有想要彈吉他的感覺，那麼在你的人生中，吉他就只是那樣的存在而已（並不是在譴責，只是用較慎重的觀點來想。）若真無法去除這樣的念頭，不如去做比彈吉他更讓自己快樂的事還比較好。

Q9 **琴弦多久換一次呢？**

A 錄音的時候是每一～兩首（或每一～兩天）換一次。有表演活動之前也要更換。
………不過，若使用的弦為塗料弦（參考 P.108），一般來說裝上去就不會管它了。

Q10 **在外出有空檔的時候，**
沒有吉他也可以練習的方法是？

A 建議在腦中想像（模擬）一下左手的運指。可以一邊聽曲子一邊看樂譜，也可以什麼都不拿，只有在腦中"重複播放曲子"，回憶左手的動作。
另外，如果說是以細探音樂的觀點來想的話，也可以分析曲子的（音樂性的）構造、和弦的進行或某個音在這段旋律中是擔任什麼角色…等方式，一邊思考一邊聽曲子。

練習曲第18首 打音III

Drop D Tuning (6th String＝D)　Capo＝0

➔ P.51~ Vedio Track 18 & 42

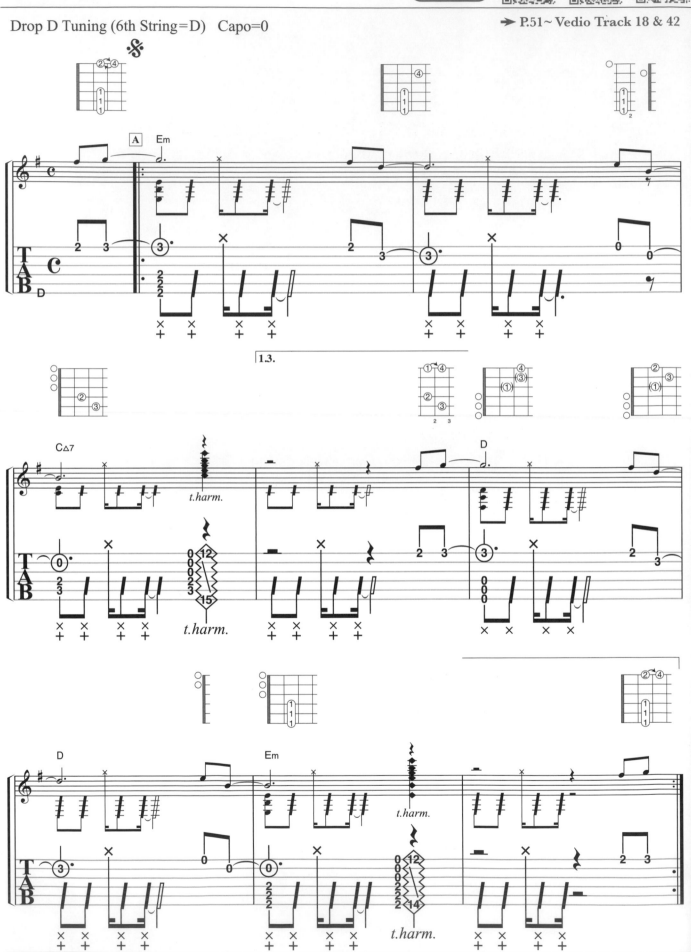

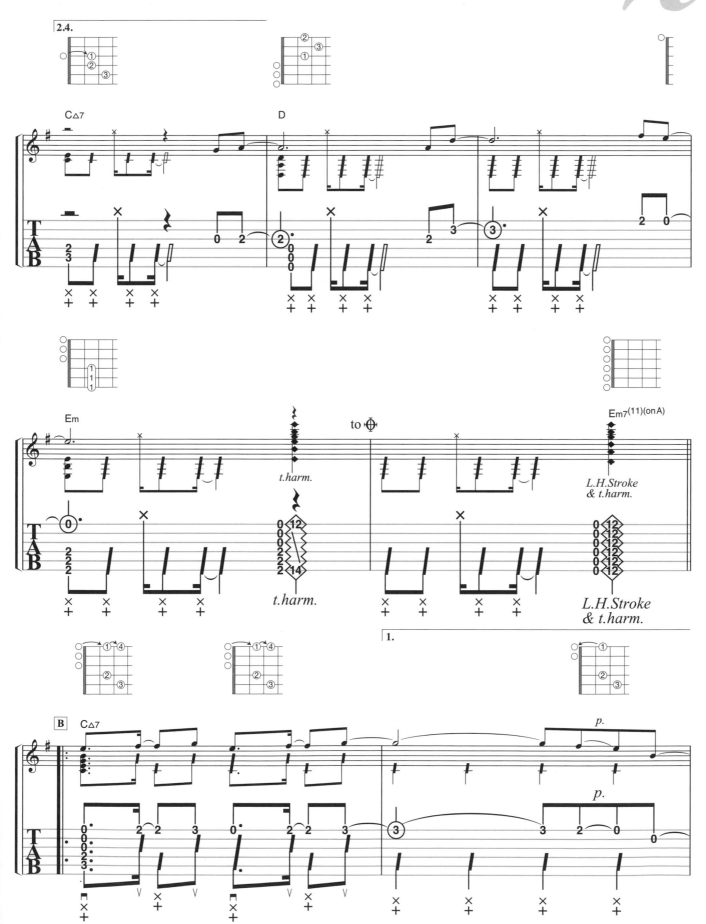

Q11 若要消除演奏中的雜音，要注意什麼事才好呢？

A 如果察覺到到演奏中出現不必要的雜音，某種程度上是可以消除的。要先找到發出雜音的原因，試著思考對策。例如左手在變化指型的時候發出雜音，那就不要讓左手一口氣離弦，而是慢慢的移動，先用右手消音等等。

Q12 演奏時南澤先生最重視的是什麼呢？

A 就是，清楚的彈奏主旋律。再來是，集中意識（雖然有點困難）。

Q13 四十肩很痛。
有什麼解決對策嗎？

A 如果用讓身體覺得很勉強的姿勢彈吉他，就會造成肩膀或腰的疼痛。不要長時間的彈，要經常伸展身體，讓身體適切休息。請參考本書「吉他手的身體保健」（P.110～）。

練習曲第19首 右手技巧、左手技巧

Drop D Tuning (6th String＝D)　Capo＝0

➔ P.52~ Vedio Track 19 & 43

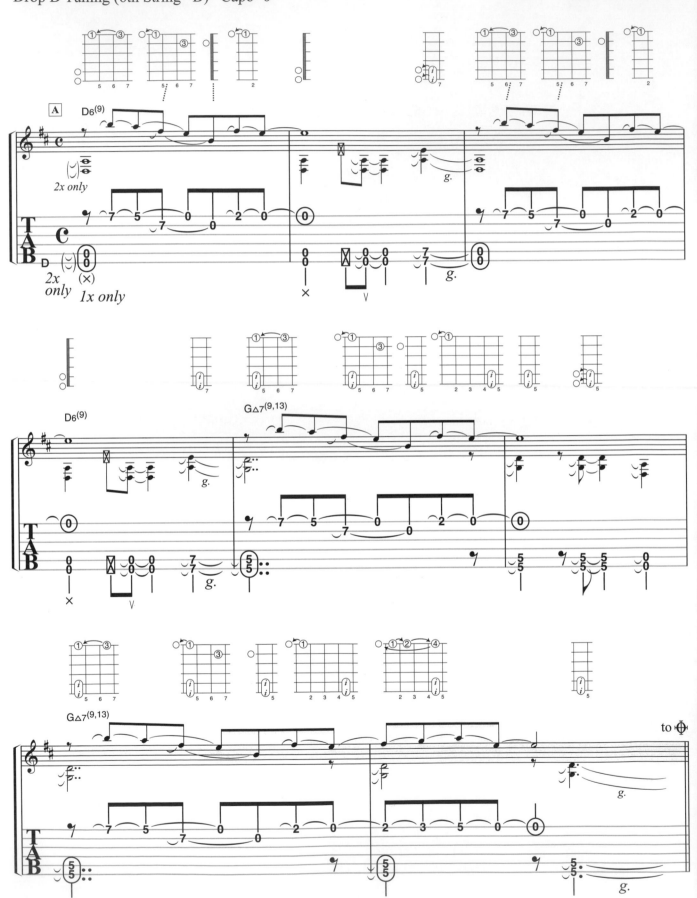

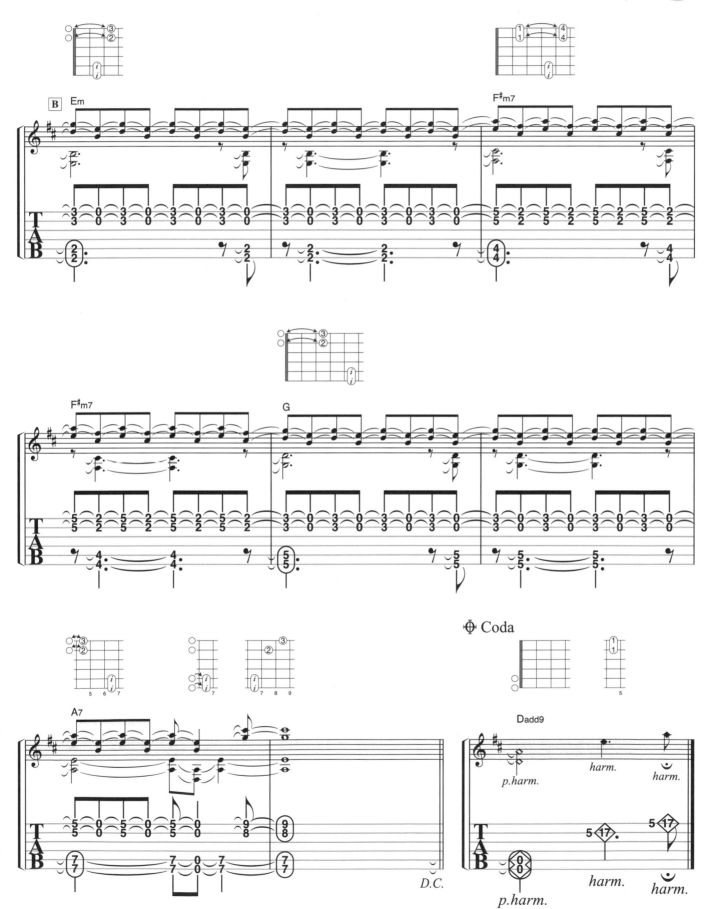

第三章 讓表現力提升的練習曲

最終章以提升表現力的練習為主題。重點為：補強讓

節奏立體化的「消音」、產生律動感（Groove）的「節奏」、

還有表達深層情緒的「觸弦」這三項。這些都是對提升吉

他演奏的「表現力」不可欠缺的技能。當然，要讓細膩的

動作進步是需要投注相當的時間和精力的！不過，如果做

得好的話演奏品質一定會好到沒話說。雖說這是件很麻煩

的事，但還是希望讀者們可以好好練習，以成為更上層樓

的演奏者為目標。

第三章練習曲目

第20首 消音 I　　　　　第23首 節奏（Rhythm）II

第21首 消音 II　　　　　第24首 觸弦（Touch）

第22首 節奏（Rhythm）I

關於本章的練習曲

練習曲第 20 首 ──消音 I ──

線上影音 on line vedio **20**

▶ 示範音檔　▶ 慢速音檔　◉ 影像示範

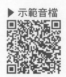 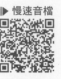

→ P.92~ ／ Vedio Track 20 & 44

○指彈吉他中，訓練消音的練習曲

○基本上，筆者希望主旋律的進行只有一個音在響，所以都要一邊消音一邊彈奏。在伴奏中，如果在變換和弦之際有前音的殘響發生，就要想辦法消掉那個音。有很多具體的做法，用左手空著的指頭或指腹、掌根等等來觸弦，或是用右手空著的指頭放在弦上來執行消音（詳細請參考 P.10）。

○像是 B 第 1 小節，主旋律是在第 1 到第 3 弦進行，如果沒做好消音，聽起來會像是只在彈伴奏的分解和弦。如果覺得單只用右手消音太難的話也可以使用左手來協助。試著一邊處理消音一邊彈奏吧！

○大部分的伴奏在變化和弦時也會改變指型，由於左手已離開所按的和弦，就算沒有特別作消音，音也會停掉。不過，若像 B 第 3 小節（P.93，第 1 段第 2 小節）的 Bass 在開放弦上，如果只照譜示那樣彈奏的話，兩個 Bass 音會重疊，所以在和弦進行到 Am7$^{(onD)}$ 的時候，要做消音停止第 5 弦開放音：A。筆者的處理方式是：在撥第 4 弦之前用右手大拇指的指背碰觸第 5 弦來消音。

○ B 1. 第 4 小節（P.93，第 1 段第 3 小節），到第 2 拍反拍都是主旋律，只是依譜所見會令人以為它是伴奏聲部。像這樣的情況，要一邊消音一邊彈奏。第 3 拍以後就是伴奏聲部（分散和弦），所以不需要消音也 OK。

線上影音
on line vedio
21
▶示範音檔　⏸慢速音檔　◉影像示範

➔ P.94～ ／ Vedio Track 21 & 45

練習曲第 21 首 ──消音 Ⅱ──

○跟第 20 首一樣，是訓練指彈吉他中消音技巧的練習曲。與第 20 首相比，將音切成一段一段的短音部分比較多。

○就如同調音標記下方記載的一樣，用正拍比反拍長（2：1），也是所謂的「Shuffle」的節奏來演奏。

○音符上註記的點是頓音（Staccato），表示把音截短的意思。請參考 Vedio 的示範演奏，抓住正確音長。

○B 的第 1 ～ 6 小節是以兩小節為一段落，結構上是先出現和弦音，再來是第 1 弦的主旋律，然後是第 2 弦～第 4 弦上的插音（Fill in）樂句。譜記上，和弦與 Fill in 是同一聲部（符桿朝下的音符），但是和弦、主旋律及 Fill in 聲部是同時發聲。例如第 1 ～ 2 小節中，3 弦 1f：G# 音及第 6 弦開放音：E 音（和弦聲部）延長的同時，主旋律也是在同時間中進行的。接著，在和弦音及主旋律最後一個音（第 1 弦開放音：E 音）持續的同時，加入彈奏 Fill in。注意！不要不小心停止了必須延長的聲部。

線上影音
on line vedio
22
▶示範音檔　⏸慢速音檔　◉影像示範

➔ P.96～ ／ Vedio Track 22 & 46

練習曲第 22 首 ──節奏（Rhythm）Ⅰ──

○訓練節奏（讀譜）的練習曲。

○為了要照著樂譜彈奏曲子，首先最重要的是正確地解讀樂譜。五線譜及 TAB 譜中，節奏或音長的表示方式大都相同，所以在以自己的方式演奏之前，要先養成確實讀懂譜的習慣。

試著將該首曲子的音符最小單位與一個口語化的字做對應…像是「Ta」或「La」，要拉長的地方就用「Aa」之類的，要休息的地方就用「n」。此練習曲最小的拍符單位為 16 分音符，然後，就像下面的譜記一樣，將它註記，默唸以為輔助（順道一提，練習曲第 1 首的最小單位就是 8 分音符）。

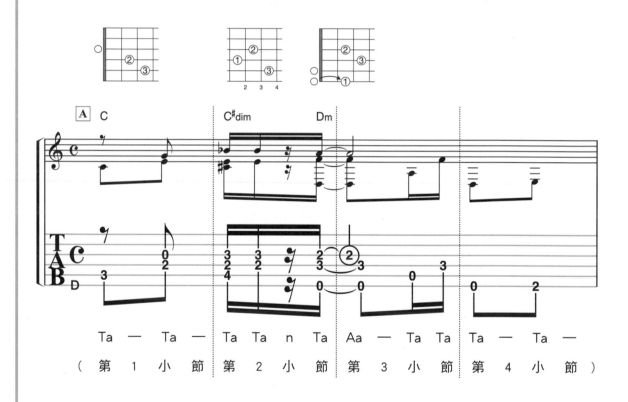

本書去掉 TAB 譜中二分音符、全音符（用○將數字框起來的音符）的上下交錯（上記的譜例為第 3 拍拍首），將之盡量寫成"實際的拍子"與"讀五線譜時的記譜方式"是一樣的。

○這首練習曲事實上是 16 分音符的 Shuffle（♫＝♪♪）。

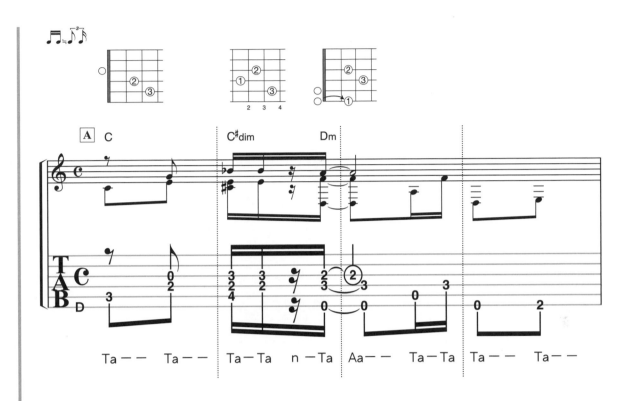

將拍子唸出來，就可以知道自己是否真正理解樂譜中的節奏。嘴巴唸得出來卻彈不出來就是頭腦已經理解了但指頭還沒跟上。嘴巴還唸不出來就是（頭腦）無法理解節奏，所以要好好的用嘴巴唸，慢慢地紮實地，練習讀樂譜。

○前半拍（正拍），尤其是每小節的第一拍上沒有音時，少了右手的"彈"的動作"輔助計拍"，會特別難找到旋律的正確下拍點（像是Ａ各小節的第 3 拍，或Ａ 2.￣￣ 的第 1 拍）。遇到這樣的情況，就要在頭腦裡唸著「嗯」或「啊」來讀拍。

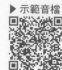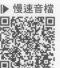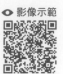
練習曲第 23 首 ──節奏 (Rhythm) Ⅱ──

➡ P.98~ ／ Vedio Track 23 & 47

○跟第 22 首一樣，是訓練節奏（讀譜）的練習曲。

○此練習曲為混合拍子，每個小節的拍子數都不一樣。開頭寫著「**C**」的小節（例如 Ａ第 1 小節）是每小節 4 拍，寫著「**¾**」的小節是每小節 3 拍（例如 Ａ第 2 小節、Ｂ第 7 小節等等）。什麼都沒有寫的小節，拍子就跟前一個小節一樣。例如 Ｂ因為第 1 小節是「**C**」也就是 4 拍，所以第 2 小節也是 4 拍。

○也有像是練習曲第 1 首（P.22）一樣每一小節都變換和弦的情況，將一個小節分成一區塊來想像是很容易的，但練習曲第 23 首，像 Ａ第 1 小節的開頭就沒有旋律音（旋律音為前面小節最後的音的延長），Ｂ在小節與小節之間聽起來也像接續著沒有關聯的樂句。尤其是像 Ｂ，遇到這種接拍不足的旋律也無妨，請將自己想像的「樂句的斷點」註記，寫進樂譜，用自己劃分的"記憶"區塊來做為彈奏輔助也可以（參考右圖）。

○Ｂ第 5、6 小節用 ⌊*3*⌋ 框起來的音符為「兩拍 3 連音」，將原本有 2 個 4 分音符的長度（2 拍）切割成均分的 3 個音。因為一般的單一音符譜記方式無法標出它正確的拍值，所以就出現了這種寫法。

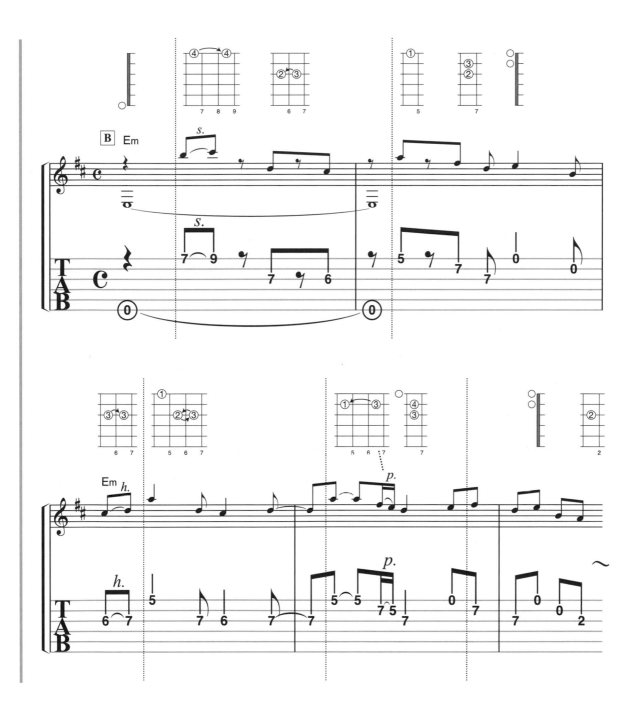

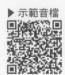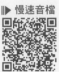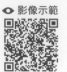
練習曲第 24 首 ——觸弦（Touch）——

○訓練右手的觸弦（音量的控制）的練習曲。

○Intro 的 TAB 譜下方的＞是重音記號，表示要用力彈這個音。要注意第 1
～第 2 小節及第 3 ～第 4 小節兩者的重音時間點是不同的哦！

○儘管 A 第 1、3、5、7 小節的前半（第 1 拍反拍～第 2 拍反拍）及後半（第 3
拍正拍～第 4 拍正拍）所彈的音節拍相同，但主旋律跟伴奏…是不一樣的。如
果不做好區隔，彈起來就好像重複同一個樂句。所以要注意做好強弱及消音，
確實地區別出主旋律及伴奏的差異是很重要的。

○在 B 的部分，伴奏聲部在比主旋律還要高的弦上。不小心處理很容易就掩
蓋住主旋律的聲音。所以，確實地意識到 "哪邊是主旋律" 並處理好是很重
要的。樂譜中符桿朝上的音符是主旋律，朝下的音符是伴奏。但這樣的譜記
方式常造成讀者讀譜的困難，所以右邊刊載了另一種的譜記方式（主旋律用
重音記號標記，伴奏音則無 ）。兩者的差別只是記譜的方式不同，演奏內容
還是一樣，請做參考。

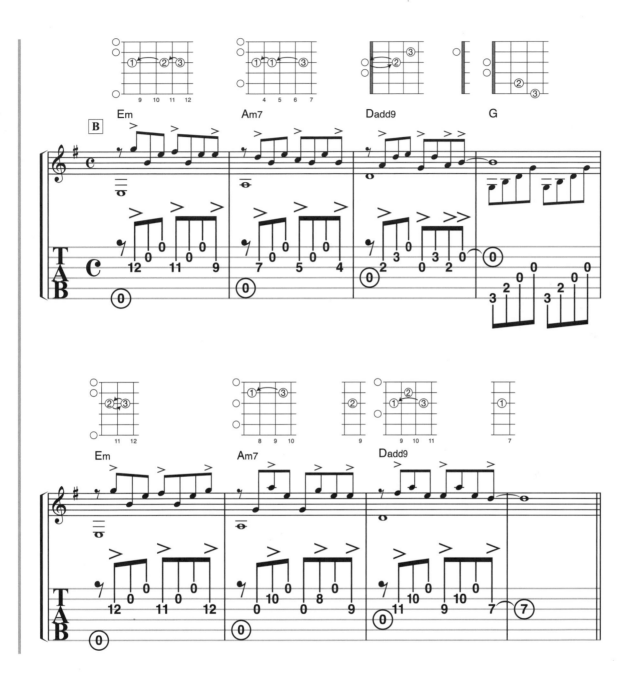

練習曲第 20 首　消音 Ⅰ

Normal Tuning　Capo=0

→ P.84~Vedio Track 20 & 44

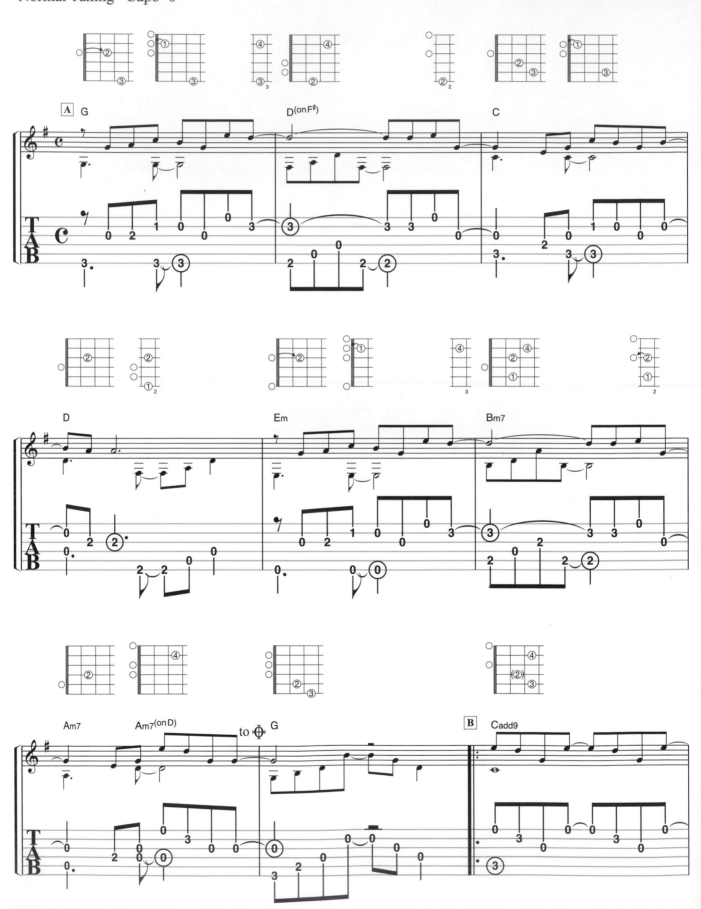

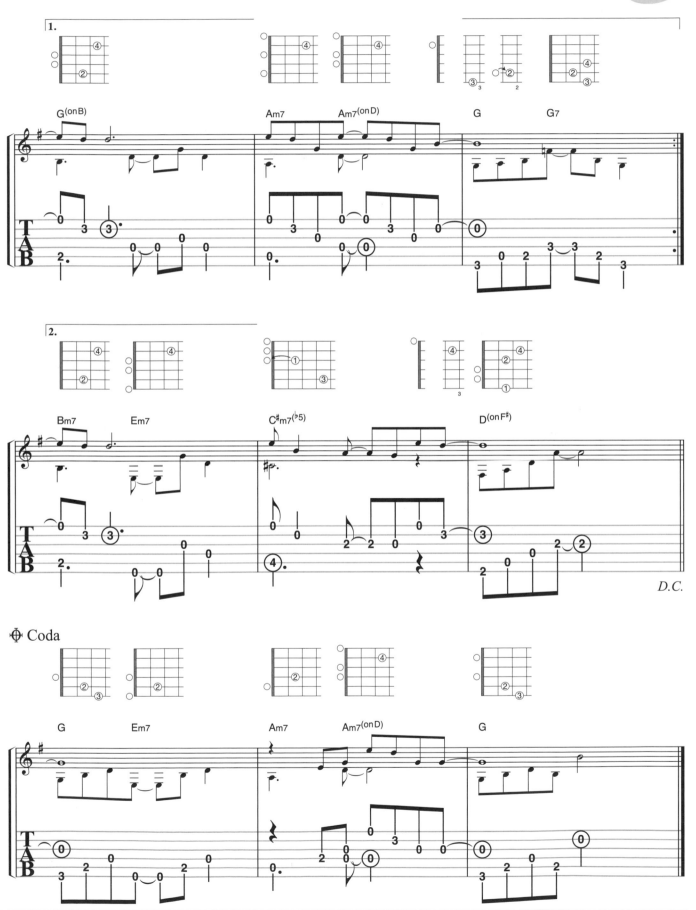

練習曲第 21 首　消音 Ⅱ

Normal Tuning　Capo=0

➡ P.85~ Vedio Track 21 & 45

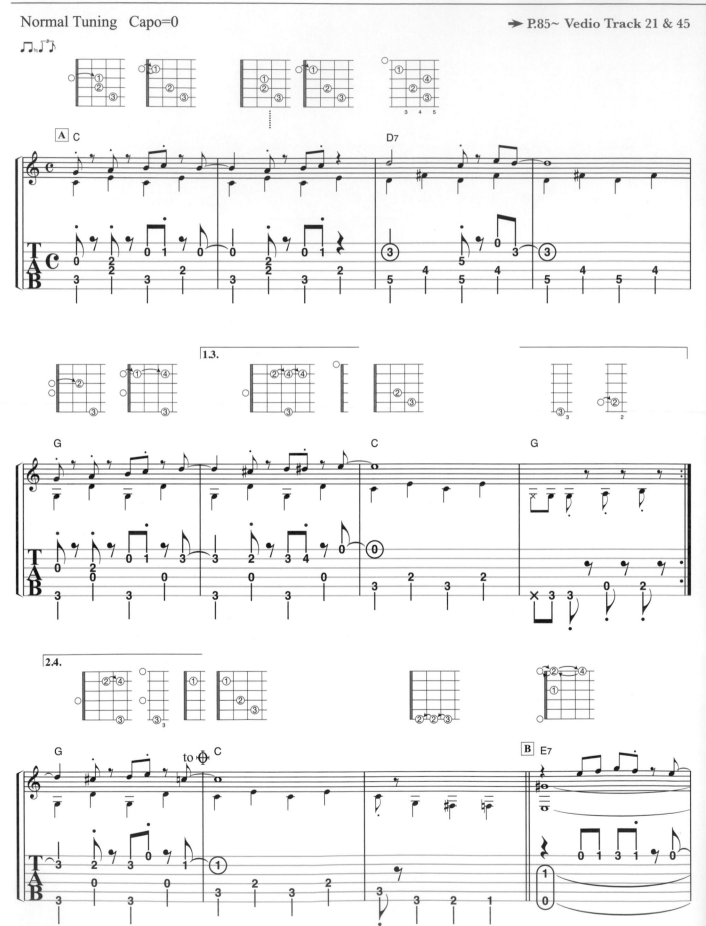

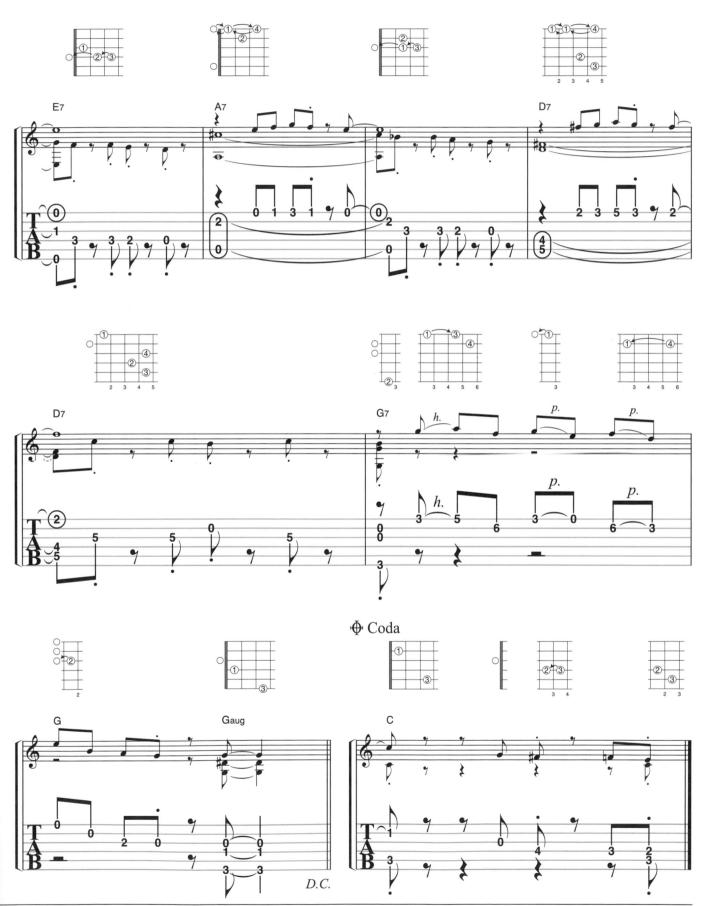

練習曲第22首 節奏 (Rhythm) Ⅰ

→ P.85~ Vedio Track 22 & 46

Drop D Tuning (6th String=D) Capo=0

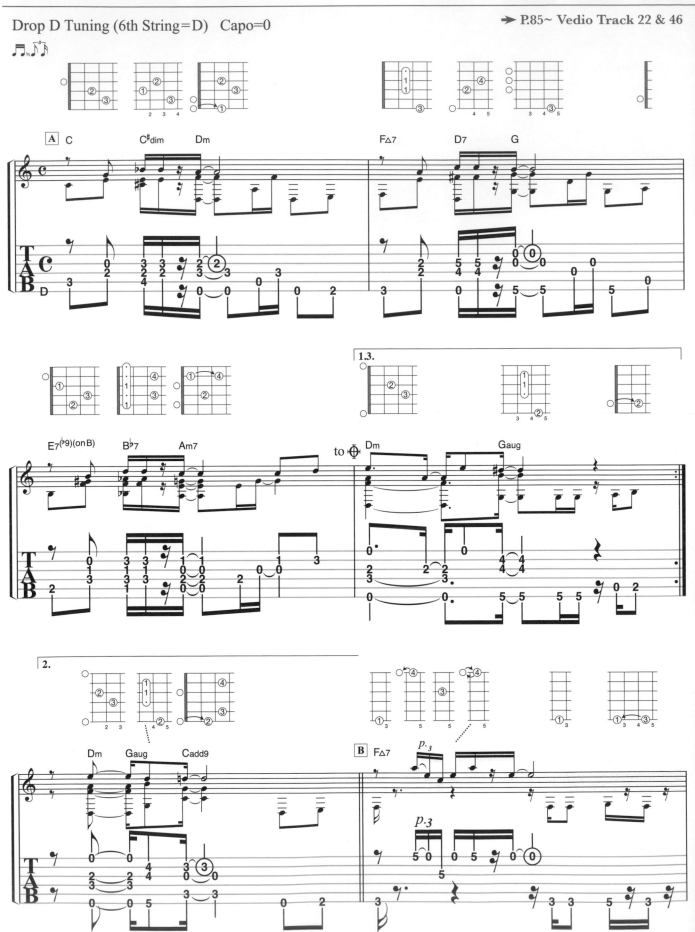

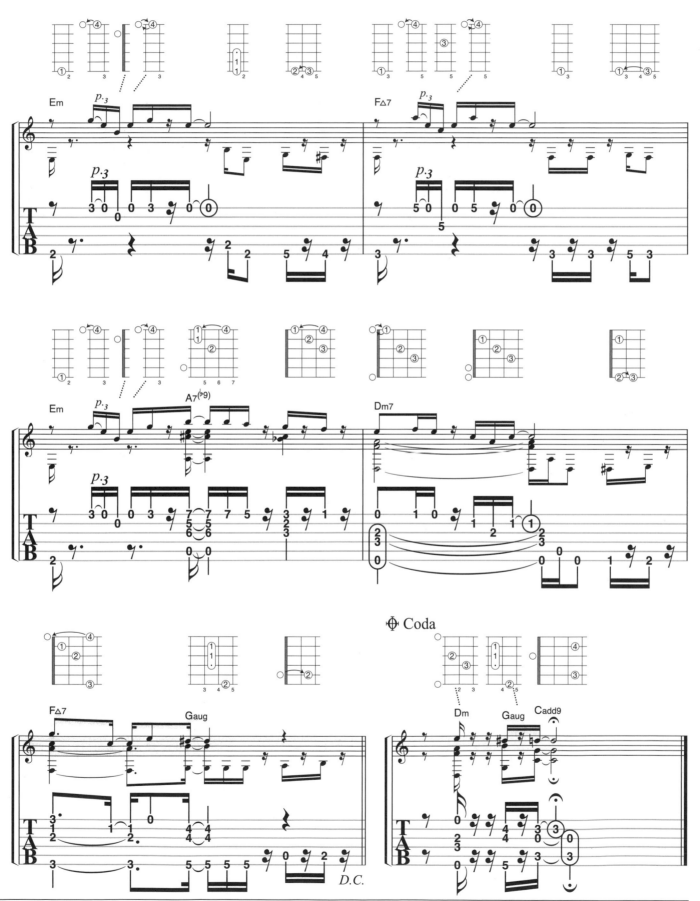

練習曲第 23 首 節奏 (Rhythm) II

Normal Tuning Capo=0

→ P.88~ Vedio Track 23 & 47

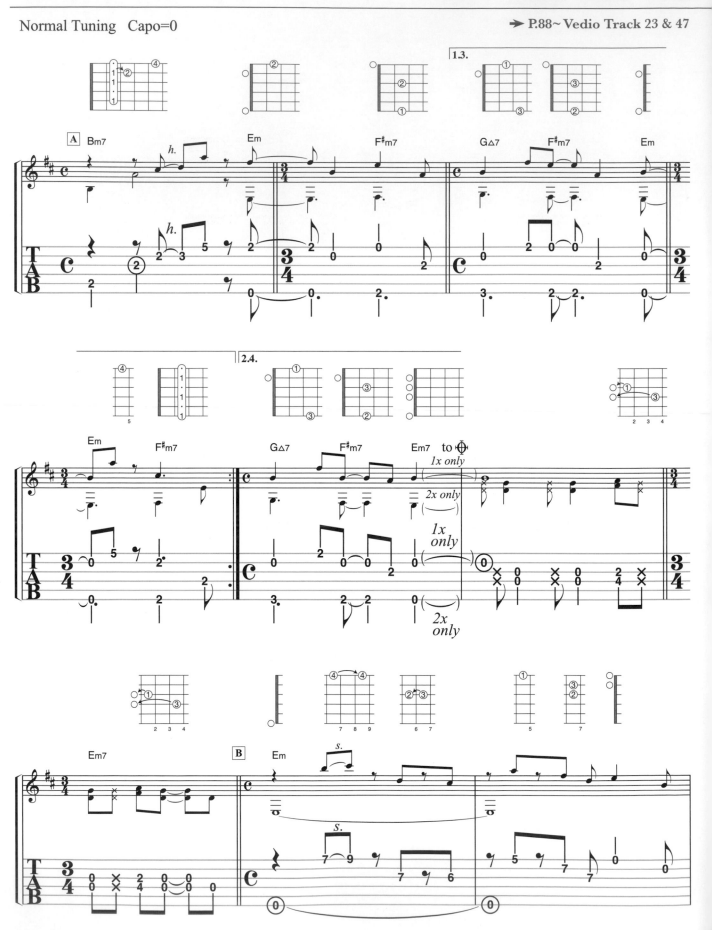

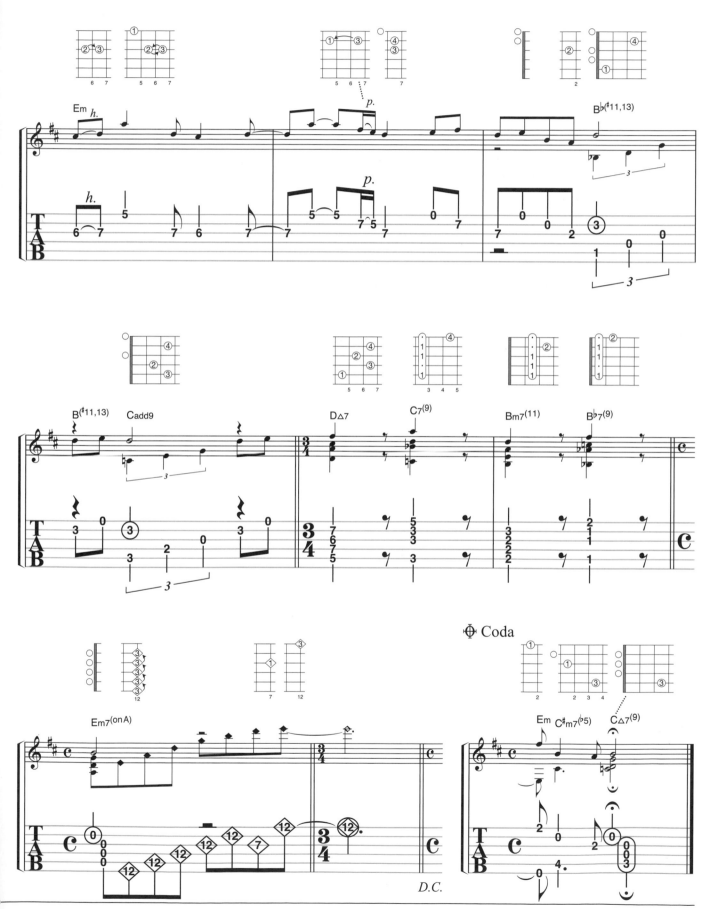

練習曲第24首 觸弦 (Touch)

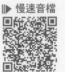

Normal Tuning　Capo=0

➜ P.90~Vedio Track 24 & 48

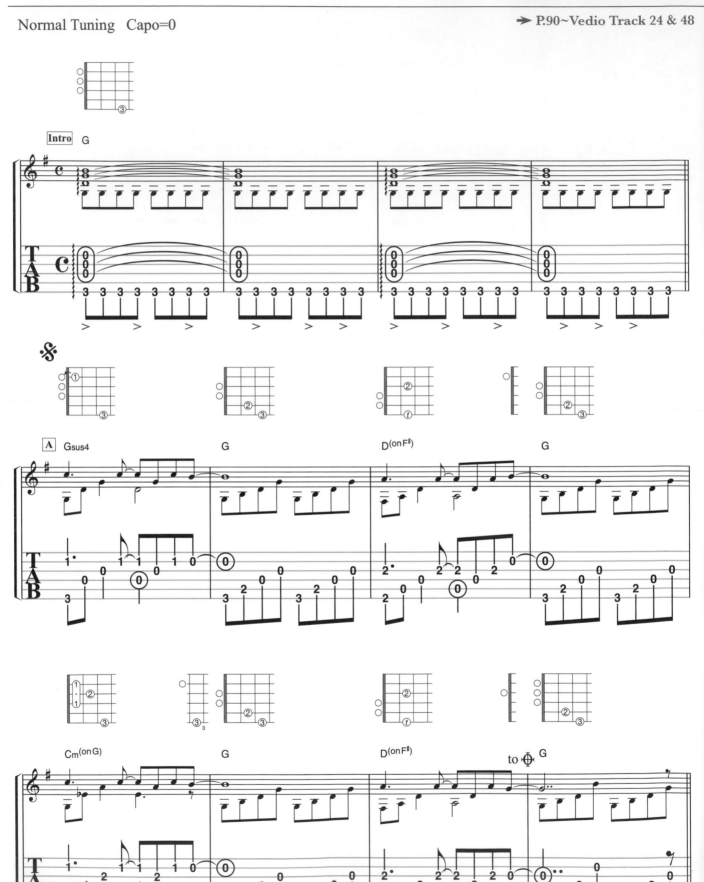

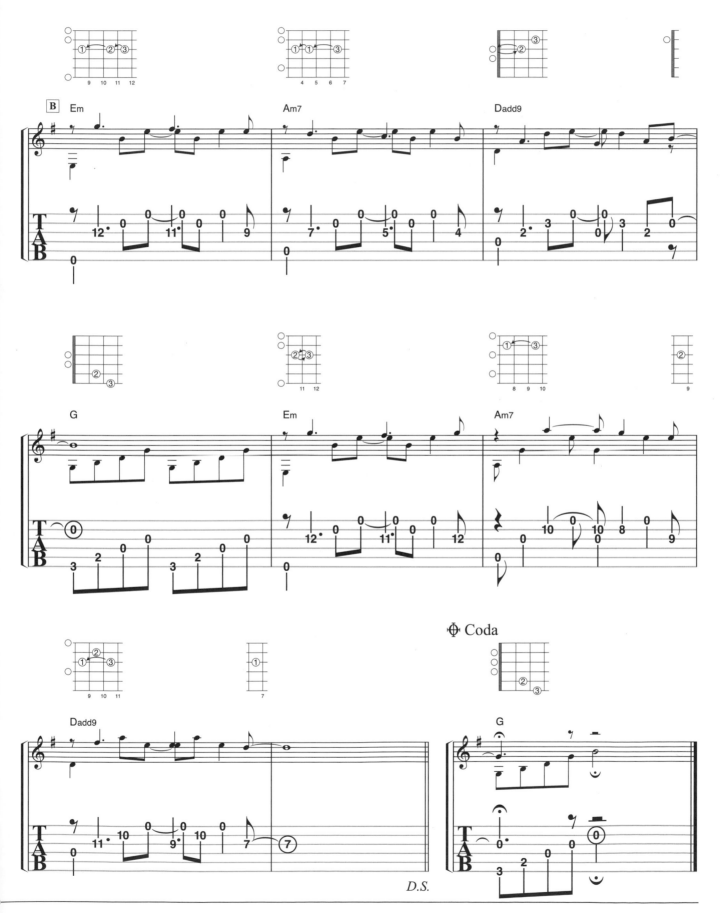

Q14　彈琴的經歷已經很久了，但一直困擾於無法再更進步。要怎麼做才好呢？

A 雖然完全是作者個人的觀感，但私下以為，只要願意持續不斷地彈，多少都會再有些微的進步空間。所以「厭倦練習」—也就是「不想再彈琴了」的念頭昇起，是影響進步的最大阻礙。我想，唯有讓自己重新享受練習，才是再啟吉他進步的最大動力。

順道一提，我如果彈膩了就會停止彈吉他。如果有比彈吉他更想做的事，就先放下練習，去做自己現下喜歡的事吧。

Q15　請教我琶音的秘訣。

A 覺得琶音很難多半都是音有不穩定的地方。注意音量、音質、時間點等等，自己分析哪邊彈得不好，然後修正。雖然試了但還是找不到原因的話，就試著錄音或錄影吧！大部分的情況是，較遲鈍的指頭…也就是右手的無名指在撥彈時的聲音會很小聲而且拍子容易不穩。所以，要留意無名指能不能與其他指頭彈出同樣的音量、音質也是彈好琶音秘訣之一。

關於機材 Instruments

此篇從吉他開始，介紹作者在本書中所用的錄音機材。每一項都個別註記了為何推薦這些機材的原因，若有機會你也可以實際地去試用看看。本書所收錄的練習曲及其所使用的吉他，都詳細記錄在 P.158 ～ 的 Vedio Index 中，有興趣的人也可以瀏覽一下。

GUITARS

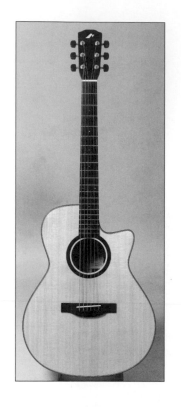

MORRIS / S-131M

2012 年出品，南澤的簽名琴。與 MORRIS 的 S-121 用料不同，因希望弦與弦之間的間隔能較一般的吉他款寬些，所以切掉靠近低音弦側的上弦枕的溝。S101M 則是同規格的廉價款。

面板：美國西川雲杉／側板＆背板：廣葉黃檀

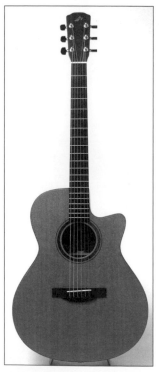

MORRIS / S-121SP

2002 年出品，南澤的第一把訂製吉他。消光塗裝（silk flat）、Through type 的琴橋、木頭的鑲嵌（inlay）／黏合（binding）…等等，在許多的要求之下完成的。S-92 是同規格的廉價款。

面板：香柏木／側板＆背板：桃花心木

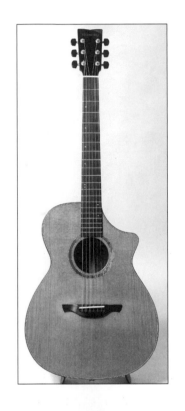

HISTORY / NT501M

以市售的 NT501 為原型,於 2010 年出品,是南澤的簽名琴。特徵是獨特的切角琴身(Cutaway)及裏板的形狀為拱形。此為標準 3 號型,2010 年限量製造 100 支出售(2014 年的現在已銷售一空)。

面板:香柏木/側板&背板:桃花心木

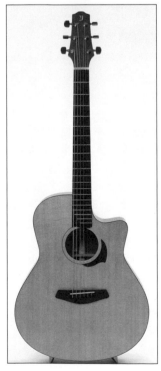

YOKOYAMA GUITARS / AR-WH

2010 年出品,南澤的訂製款吉他。拜訪了位於長野的橫濱吉他工作室,從材料的挑選開始一直到製作完成,南澤都有協力參與。跟 S-121SP 一樣為消光塗裝、Through type 琴橋。在琴頸接合處鑲嵌了愛犬的照片。

面板:銀白雲杉/側板&背板:宏都拉斯桃花心木

ACCESSORIES

CAPO 移調夾

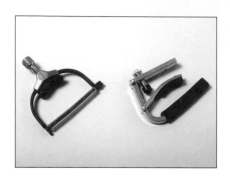

錄音時將6弦用Paige The Clik Capo的橡膠部分換在Elliott Push Button Capo上來使用（照片左）。 使用Elliott Push Button Capo時，高音聲部仍可以保有非常好的延展性，但長期使用後橡膠部分會因為經年劣化而使移調夾本體在弦振時也產生共振，不得已只好這麼做。

Live演出中使用Shubb Lite Capo L1（照片右）。 錄音時若有只夾五弦空出1弦的需求時，不是用5弦用的移調夾（Shubb C8B等等），而仍是使用這個L1。

FOOT STAND 腳踏板

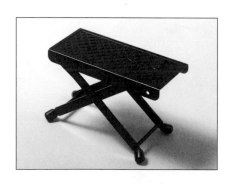

有活動時使用的是木製的足台，不過以前踩壞了2個，現在使用鋁製、平價且輕量的KIKUTANI GF-7（照片）。

錄音時用的是自己小時候坐的椅子。

GUITAR CASE 吉他琴盒

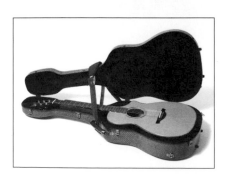

攜帶式的琴盒是Grand Oply Carbon Case(OM／OOO-style camouflage blue)。 雖然沒有像高檔琴袋那樣附有可收納功能的側附袋，但非常的輕（2.7kg）。 在移動時，包含搭飛機都是用這個琴盒。MORRIS S-121SP、 S-131M、 YOKOHAMA AR-WH、 HISTORY NT501M全都可以收納進OM／OOO-style的盒子裡。

CASE STRAP 揹帶

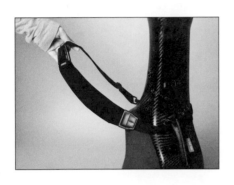

攜帶用琴盒的揹帶是 Aircell air comfort shoulder strap。沒有使用原本琴盒所附的後揹帶，而是將此揹帶穿過琴盒的把手，改成肩揹。

GUITAR STAND 吉他架

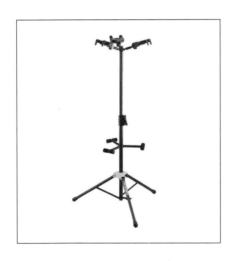

在自宅使用的吉他架是 Hercules GS432B。因為是三面式，且可以鎖住吉他的琴頭，所以不用擔心會因為小地震而弄倒吉他。

NAIL FILE 銼刀

常用的銼刀為女性護甲用品工廠 EZ flow 的 Grey Fox 及 Sand Shark Ⅱ。用 Grey Fox（照片右邊／粗磨棒，編號 180）修整長短，再用 Sand Shark Ⅱ（照片左邊／細磨棒，編號 220 及 280）來磨平指甲斷面。

ACCESSORIES

REWINDER 捲弦機

在換弦時使用的捲弦機型號是 Earnie Ball Power Peg。由於錄音期間幾乎每天都要換弦，所以是很重要的寶物。用 4 個 3 號電池即可驅動。

STRINGS 琴弦

全部使用 Wyres TP1456M(南澤簽名弦組)，這是依照個人喜好所做的客製商品，1、2、6 弦是中等弦，3、4、5 是細弦。雖然是塗料弦但因沒有塗料的臭味也是愛用的理由之一。

TUNER 調音器

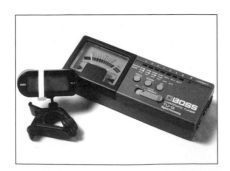

現場演奏時使用的是 Korg AW-2G。由於電池蓋很容易掉開，所以用束帶綁著（照片左邊）。
錄音時則是 AW-2G、BOSS TU-12（照片右邊）及 Peterson StroboFlip 三者併用。

RECORDING ITEMS

MICROPHONE 麥克風

尋尋覓覓能忠於音源原音的麥克風，最後選擇了對收音效果頗具盛名的 Earthworks SR77。2004 年以後的所有自宅錄音工作都是使用這支麥克風收音。雖然現在已經絕版，但幾乎同規格的 SR30 仍在販售中。

PREAMP 前極擴大機

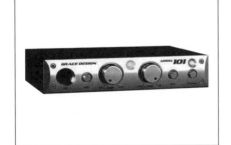

想要找尋跟麥克風一樣忠於音源原音的機材，2004 年左右購入了 Gracedesign Model 101。雖然現在已經絕版，但幾乎同規格的 m101 仍販售中。

OTHERS

○麥克風反射板
鎖定提升麥克風錄音時的音質，使用 SE Electronics the Reflexion Filter。由於沒有隔音性所以無法減少雜音，但所收的音質動態卻能有相當清楚的層次性。

○錄音機材／錄音軟體
使用於 Programming 工作中的 DAW 軟體 Mark of the Unicorn Digital Performer，也會使用在吉他錄音中。以 96k · 24bit 的頻率來錄音，在該軟體上特效處理之後，要製成 Vedio 母片時再將頻率降到 44.1k · 16bit。

○電腦
以前是用 Mac Pro 來錄音，但因介意風扇所造成的雜音，所以現在先用 MacBook Air 錄音，再將錄好的東西移到 Mac Pro 上編輯。

○ Audio Interface 音訊介面
考量與錄音軟體的相容性，使用了 Mark of the Unicorn Ultralite 3 Hybrid 介面卡。雖然原本已經有一台可連接 FireWire 的型號了，但因 MacBook Air 是沒有 FireWire 端子的，所以又加購入了這可以連接 USB 的機材。

Special Program

吉他手的身體保健

文：垂石雅俊（Gitarre Erst 音樂教室）

想要進步，練習是一定要的！不過，太過激烈的練習，

不僅會對身體造成負擔，甚至可能引發腱鞘炎。本書準備

了可以在日常生活中就注意到身體照護的「吉他手的身體

保健」特別附錄，從預防受傷，到與演奏進步有關的 TIPS

都刊載其中，請一定要詳細閱讀。

目次

※ 本篇「吉他手的身體保健」是再次編輯／轉載 Acoustic Guitar Magazine Vol.52 的文章而成。

1 檢測演奏姿勢

在這邊要介紹一下有效預防吉他演奏時發生"故障"的 TIPS，我們將它分成「檢測演奏動作」「保健術」「健身」3個部分。不僅能預防受傷，也可以藉此提升吉他演奏能力，希望讀者們一定要試試看。

一開始的目標是要懂如何預防讓身體"故障"及減少生理負擔的正確演奏動作與姿勢，所以先檢測一下自己平常的演奏動作吧！至於姿勢，由於每個人的習慣不一樣，所以不需要勉強改變，不過如果演奏吉他時常常要盯著指板看的人就必須

注意了！只看著一下子是沒什麼大問題，但彈吉他時如果是用一直往下盯著指板的姿勢，不僅會壓迫到脖子，肩膀也會變得僵硬，漸漸的就會開始痠痛，運指動作的精確度也會明顯下降。從表演層面來看，相較從頭到尾都是臉朝下的演奏，正向地面對前方的觀眾，看起來不僅較大方，也可以產生積極地與觀眾互動的印象。

像上述的壞習慣往往在不知不覺間就養成，即使自己沒有發覺，但會給身體帶來很大的負擔，也會變成阻礙進步的原因。檢測自己

有沒有這樣的惡習並加以修正，便是本篇的主旨。一般來說，姿勢是經由經年累月的慣性所衍生而成的，藉由這篇人體工學的探討，瞭解身體的構造及其應遵守的動作方式後，我們來看看怎樣的演奏動作對身體是既沒負擔又能產出練習效率。

要避免只迴避受傷的可能，反而讓演奏變得有壓力。在能自在地演奏範圍內，沒有必要勉強變化姿勢。以此為前提，讓我們繼續往下閱讀。

［ 檢測動作的"落差"～用"身體地圖"來找出對身體負擔較少的動作 ］

要改善上述的壞習慣，可以很自然地從演奏經驗中來進行。但近年來，也有許多依科學根據開發出的整體法則（Body Work Method）。其中最具代表性的是亞歷山大放鬆技巧（Alexander Technique），不僅能預防受傷，更能促進演奏的進步。在此則是要介紹專為音樂家所設計的"安多佛"（Andover）。

人類的腦被稱為"身體地圖"，有著記憶自己身體大小及動作方式的功能。若身體地圖有正確的記憶，那麼做出來的動作也會是正確的。但因為成長或老化等原因，

有時候會有落差。在這個情況下，無論再怎麼練習，也做不出正確的動作。例如：有沒有讀者在演奏某一首曲子時，總是在特定的地方出錯的經驗呢？這就是身體地圖記憶了錯誤的動作方法，讓這個方法變成習慣了的緣故。這時候就要重新檢視自己的身體構造或動作方式，更新身體地圖，讓動作精準度提升。

先簡單地體驗一下。你能像下圖一樣地讓兩隻手掌吻合地拍在一起嗎？應該有一些讀者會因動作的些許落差，重新做了好幾次吧？沒有辦法很吻合地合掌的人，就是身

體地圖—手的長度或關節位置、手腕，相連接的肩或胸的動作記憶出現了落差的證據。

那麼，現在來修正吧！在重做之前，先在腦裡想像整個身體，像是手腕的長度、手掌、及各指尖的位置，然後以緩慢的動作接近讓他們吻合地拍在一起。也要注意後背及胸是怎樣的作動……。如此一邊觀察一邊練習，精確度應該就會提升了。像這樣具象地感應身體動作，用以糾正動作落差的方式，被稱為 Andover 的 "Body Mapping"。只要稍稍提昇意識的專注，就可以提高動作的準確度、減少多餘動作的產生、減輕身體的疲勞。原本，應該藉由相當身體構造知識的傳遞，才能讓大家完整且具體地實踐這樣的觀念。但因篇幅所限，在此只能羅列出少數對吉他手最必要的項目來陳述。現在，來檢測一下演奏動作吧！

> 實驗，若能做的很好表示身體地圖沒有出現落差!?

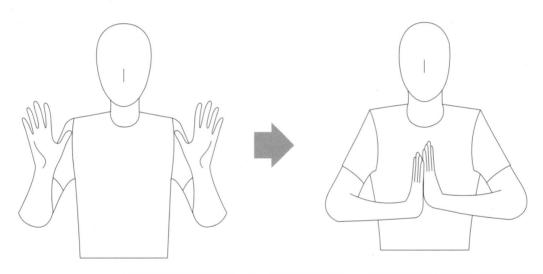

▲光是下意識地讓手拍在一起，往往無法完全貼合。集中精神於自己的全身，準確度就會提升。

檢測演奏時的姿勢～脖子有無出力

演奏時，手的動作是經由通過 "頸椎間" 的手的神經傳達到各隻手指頭。如果脖子的姿勢不好，對於通往末梢神經的傳達也會有不好的影響。除了給身體帶來負荷以外，動作的準確度也會下降。

例如：連接頭蓋骨及脊柱的脖子關節比人們想像中的位置還要高些，大約與耳朵齊高。看樂譜時的頭朝下，以及看指板時朝旁邊側傾的時候，會勉強地彎曲到原本就很難彎曲的部位，造成脖子需常常出力。在這樣的狀態下，便會讓手指很難做到細膩性的觸弦動作。

那麼，對脖子而言負擔較少的姿勢是怎麼樣的呢？那就是 "讓頭維持在支撐身體的脊柱的垂直線上"。要留意的是，所謂的脊柱，出乎一般人的意料，是在身體的

內側。背後的突起是脊椎隆起的部分，用來支撐身體的骨頭—"椎體"，位於身體的極內側（圖①）。要更具體描述其所該保持的垂直線位置的話，是在鎖骨及肩胛骨的會合點，而在此琴友只需以用"讓耳朵維持在肩膀的正上方"的感覺來想像如何保持椎體的垂直就足夠了（圖②）。駝背的人越不可能讓"椎體"保持垂直，要好好地細心體認這個觀念。

雖然是題外話，說到正確的姿勢，人們往往會想像成是敞開胸腔，背挺直這種"立正"姿勢。但這並不符合人體工學！通常背都是彎曲的，所以沒必要勉強伸直。盡量放鬆，重要的是要能保持可以馬上換動作的姿態就好。

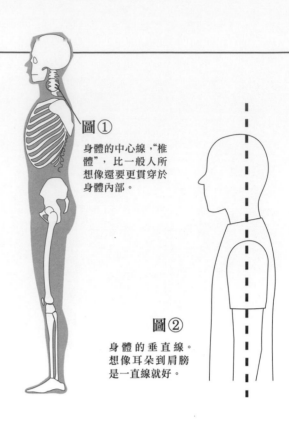

圖①
身體的中心線，"椎體"，比一般人所想像還要更貫穿於身體內部。

圖②
身體的垂直線。想像耳朵到肩膀是一直線就好。

在脖子放鬆的狀態下架上吉他

○ 坐姿

那麼，將前項的敘述實際應用在吉他演奏上吧！首先是坐椅子的方式。想像一下上述頭蓋骨及脊柱的關節位置然後坐下，應該就能很自然地用坐骨坐下。用靠著椅背的方式坐下的話，往往尾骨會承受了所有身體之重，但如果用尾骨坐下，上半身會過於僵固，反而難以做出機靈的動作。較好的方式，該如右圖所示，以坐骨的左右兩點均放在椅子的座面上坐下。如此，不只是上半身可以自由地動作，腳也可以輕鬆地活動自如了。膝蓋和腳趾頭朝向同一個方向（右下圖），也可以減輕膝蓋等關節的負擔。

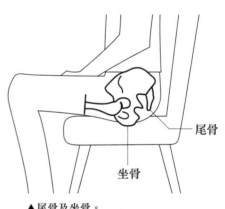

尾骨

坐骨

▲尾骨及坐骨。
日常生活中就要養成用坐骨坐下的習慣。

▼膝蓋與腳趾成平行狀，可以減輕關節的負擔。

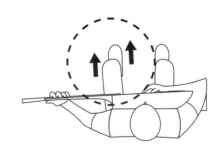

○ 立姿

　　跟坐著的時候一樣，要注意頭蓋骨與脊柱的關節位置。垂直站立時，試著讓腳趾跟及腳後跟承受著一樣的體重，同時也讓大拇指及小拇指承受均等的重量吧！最重要的是不要讓膝蓋及股關節太過用力，要讓他們可以走路、跳舞，自由地做出動作。順帶一提，不用一直維持著這個姿勢，而是在表演中做了必須做的動作或姿勢後，記得要「回到」這個基本姿勢。

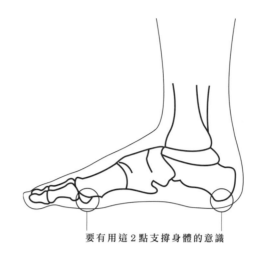

要有用這2點支撐身體的意識

檢測撥弦及壓弦方式～不只是手腕，手臂、手肘或肩膀都有使用到嗎

○ 手腕意外地無法旋轉？

先試試看圖①的動作。
01.不固定任何部位，旋轉手腕（左）。
02.固定手腕附近的部分手臂骨，將手腕往內轉（右）。

　　01的情況可以轉動手腕，02卻沒有辦法旋轉對吧？雖不致覺得唐突，但手腕關節的可動範圍卻是叫人出乎意料外地狹窄。轉動手腕是因為以連結手肘到手腕的尺骨為軸心與橈骨交錯，有跟關節一樣的作用（圖②）。有吉他手認為手腕很柔軟而以不合理的角度壓弦，但這就是造成受傷的原因，希望讀者可以避免。

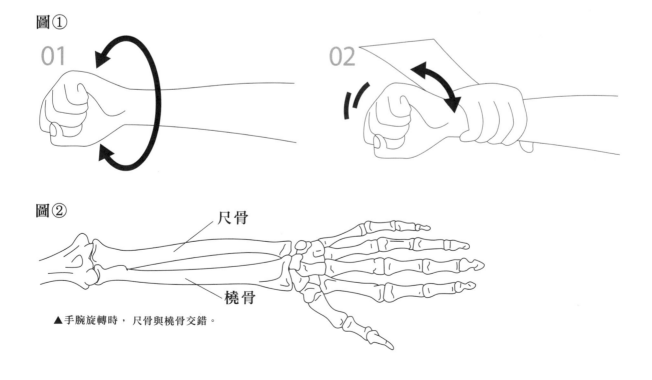

圖①

01

02

圖②

尺骨

橈骨

▲手腕旋轉時，尺骨與橈骨交錯。

○ 關於手的軸線

提到手腕的軸線，一般人往往會認為是手指中最長的中指，穿過手掌中心的連線，但其實是有一點差距的。如前項所述，手腕軸心的骨頭為尺骨，沿著尺骨的沿線，到小指的連線是手腕的軸線。如圖①的

"×"，偶爾會看到讓彈弦的指頭與弦呈垂直角度來演奏的人，但如果尺骨→小指的連線不是自然的直線，手腕附近的筋或肌肉就會時處於被繃緊的狀態。無法正確地用力，便成為疲勞的根源。強烈建議要讓此條連線保持在直線的狀態。

圖①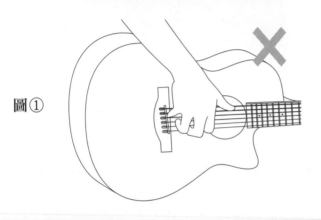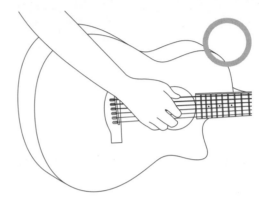

按照肩膀→手肘→手腕的移序來帶動彈奏位置的變換

將截至目前為止所學到的東西挪用到演奏上吧！一般人移動彈奏位置時往往會從指尖開始動，但希望讀者可以把手腕的軸線列入考慮，留意手肘的動作。與 P.113 的 "拍手" 一樣，若能注意到肩膀及胸的動作的話，不僅精確度會上升，也可以減輕對可動範圍很小的手腕的負擔。能先擺動與肩胛骨同寬度的手肘，再依手腕、手指的順序來擺動，指尖到最後才放到指板上，應該就可以演奏出流暢的和弦變化。

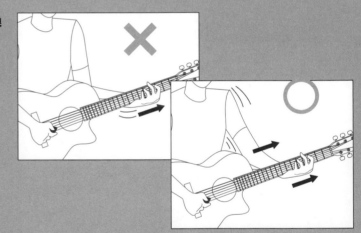

用手肘及肩膀撥弦

擺動可動性很小的手腕，像是震動一般的撥弦，是造成受傷的原因，也無法擁有將吉他自然響音導出的力量。撥弦時並不是以手腕為軸心，應是以從手肘延伸到小指的尺骨連線為軸線。然而，若能不只以擺動手肘的方式作動，而是從肩膀開始動作的話，既使是長時間的演奏，也就不會造成疲勞的累積了。

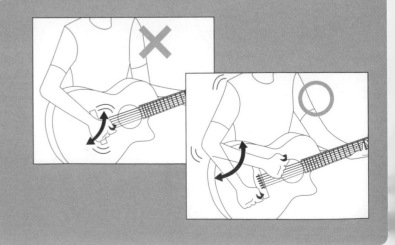

檢測動作的流暢度～能夠順利的進行嗎

正如前項所述,壓弦或撥弦不能只是擺動手腕,而是連手肘或肩膀的動作也要注意,但也不必過度計較每項細節而變成各個部位在個別動作。例如,若只注意固定手腕位置以配合按壓和弦,會讓手指的伸展程度變得狹小。因人在動態下,僵硬的肌肉會比在靜態下來的少。這時候要以手肘→手腕的順序來動作,同時手指頭配合和弦來伸展,如此一來,無論是需做多大幅度的和弦移動都會變得容易。

檢測呼吸～是否會不經意停住

當曲子來到高潮部分,彈奏的時候是不是會停止呼吸呢?停止呼吸的話,肋骨、脊椎,以及周圍肌肉的動作也會停止,脖子的神經會被壓迫,也可能會降低運指的準確度。不停滯的呼吸不僅對於自律神經系統機能的控制有幫助,對舒緩 Live 演出前的緊張也有用。而腦內神經傳達物質之一,對於腦的清醒程度或安定神經都有作用的血清素神經,也可以藉由腹式呼吸來活化。下面的樂譜雖然有一點難度,但如果彈奏的時候沒有停住呼吸的話就幫你拍拍手!會卡關的人,就先練習一邊吐氣一邊彈奏吧!

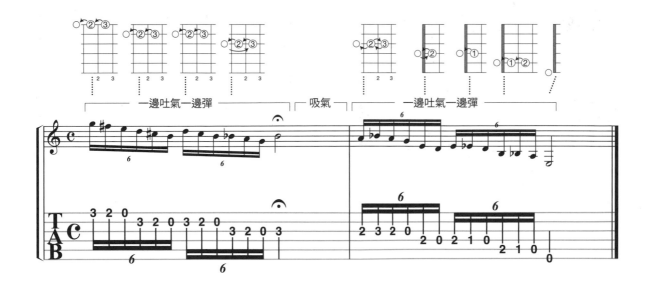

檢測對吉他大小、弦距…等尺寸感的操控力～

演奏時會時時緊盯著指板，往往是對掌控吉他大小、弦距、琴格間格沒有把握的人。相反的，只要抓得住吉他的絕對尺寸感，就不會在不必要的時候還盯著指板，可以更加放鬆地演奏。彈奏下面的練習譜例時，不要看指板或弦，訓練自己能否抓到弦與弦之間的間隔。兩個譜都不用撥弦

發聲，只用左手壓弦，右手則依譜例所示，依序將手指觸碰到指定的弦上就 OK 了。

搞定了弦間距離的人，也試著練習抓住琴格間的間格吧！2 琴格間距、3 琴格間距，慢慢的擴大。這練習，對拓展左手指的靈活度及伸展性都是很有效果的。

讓身體記住左手對弦距的感覺

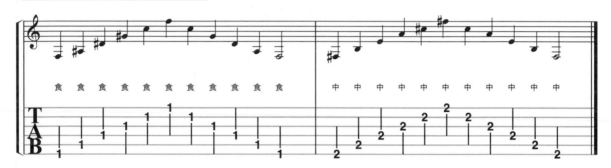

讓身體記住右手對弦距的感覺

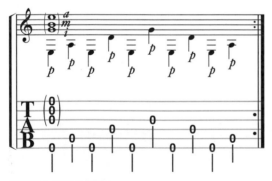

①只將 P 指放在各弦上。
②在第 1 ～第 3 弦上放各個指頭，然後把 P 指放在各弦上。

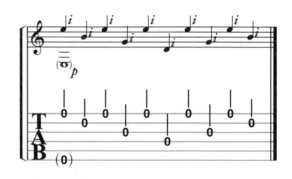

①只將 i 指放在各弦上
②在第 6 弦上放 P 指，然後把 i 指放在各弦上。

2 吉他手的保健術

把將體技鍛鍊到極限的演奏家的練習拿來與運動員做比較。當然，演奏家的鍛鍊動作不會像運動員那樣激烈，但如手指之類的局部鍛鍊則是承受著與運動員相等的負荷。也有不少案例是難以察覺的疲勞感致使身體出現異常卻仍未發現，直到自覺的時候已經陷入重病的例子。演奏家也必須跟運動員一樣有身體保健的觀念，即使前述幾個事項都做到了，但若是疏忽了保健，一樣會受傷生病。在此要介紹可用於日常生活或演奏前後的"吉他手的保健術"。從P.122開始也記載了筆者所推薦的 Warm Up & Cool Down 概念。

希望吉他手照顧（容易疼痛）的身體部位

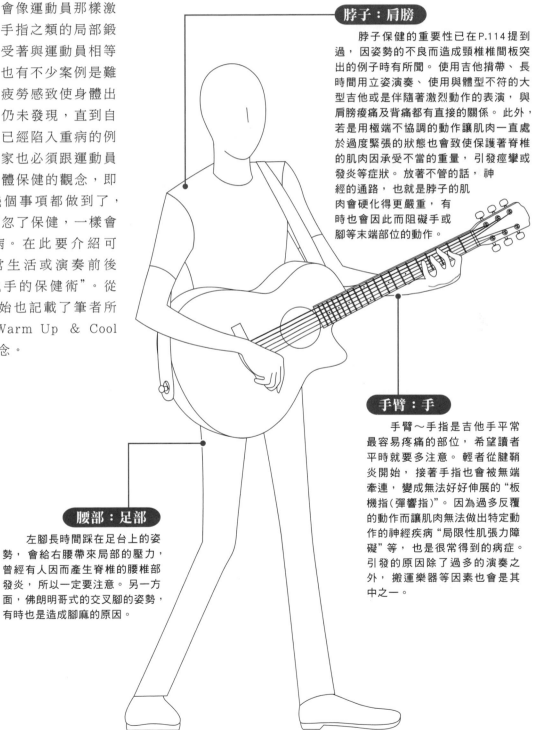

脖子：肩膀

脖子保健的重要性已在P.114提到過，因姿勢的不良而造成頸椎椎間板突出的例子時有所聞。使用吉他揹帶、長時間用立姿演奏、使用與體型不符的大型吉他或是伴隨著激烈動作的表演，與肩膀痠痛及背痛都有直接的關係。此外，若是用極端不協調的動作讓肌肉一直處於過度緊張的狀態也會致使保護著脊椎的肌肉因承受不當的重量，引發痙攣或發炎等症狀。放著不管的話，神經的通路，也就是脖子的肌肉會硬化得更嚴重，有時也會因此而阻礙手或腳等末端部位的動作。

手臂：手

手臂～手指是吉他手平常最容易疼痛的部位，希望讀者平時就要多注意。輕者從腱鞘炎開始，接著手指也會被無端牽連，變成無法好好伸展的"板機指（彈響指）"。因為過多反覆的動作而讓肌肉無法做出特定動作的神經疾病"局限性肌張力障礙"等，也是很常得到的病症。引發的原因除了過多的演奏之外，搬運樂器等因素也會是其中之一。

腰部：足部

左腳長時間踩在足台上的姿勢，會給右腰帶來局部的壓力，曾經有人因而產生脊椎的腰椎部發炎，所以一定要注意。另一方面，佛朗明哥式的交叉腳的姿勢，有時也是造成腳麻的原因。

要牢記"冷是萬病的根源"

也許會有人覺得"冷"跟吉他演奏怎麼會有關係，但其實這因素卻是出乎意料地有著很大的影響。若是手腳冰冷，肌肉無法順利地動作，演奏品質就會下降。還有，在肌肉僵硬的狀態下做過度的運動也會是讓肌肉受傷的原因。"怕冷"是免疫力下降、血液循環及代謝不好的肇因，甚至自律神經也會受影響。在身體冷卻的狀態下演奏，對整個身體來說都會造成不良的影響。讀者們可以藉由使用暖暖包等能暖熱肌肉、身體的東西，來防止肌肉組織的痙攣或關節的僵硬。

順帶一提，怕冷與睡眠不足或暴飲暴食等等不養生的習慣有關。請記得日常生活作息的正常與否對吉他演奏也有很大的影響。

推薦的補給品及漢方

胺基酸

◀尤其是稱為腦部胺基酸的5種胺基酸，有活化腦部的活動、維持高度集中力，或是常保記憶力的作用。與運動併行的話可以增加肌肉、提高基礎代謝率、有效率地燃燒脂肪。這方法也常應用於減肥。

芍藥甘草湯

◀用來止住肌肉疼痛、僵硬的漢方藥，筆者在需要長時間錄音時都會服用。但記得要避免濫用，務必遵守醫師、藥劑師的指示。

日常生活中的運動也可以提昇表演品質!?

雖說是棒球界的說法，右打的打擊手在空揮練習之後，好像也要進行幾十次的左打練習。慣性只做右打會因局部的負荷使骨架歪掉，肌肉也會跟著偏掉，所以要補強地進行左打，取得平衡。這跟長時間姿勢左右不對稱的吉他演奏可說是一樣的道理。雖說不是要用右手彈完再換用左手彈，但可多做讓肩膀用力、手肘彎曲的運動，或是會讓手腕保持伸展狀態的游泳（特別推薦仰式）等運動，就可以補強身體的平衡性。而長時間坐著演奏的人，則建議可以多多健走。

運動沒有什麼壞處，要時時照顧自己的身體狀態。對活動力比較不靈活的人，只要避免過度激烈的運動，尋求適當的活動方法就行了。

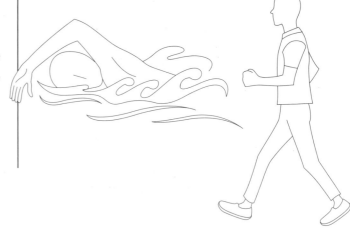

Warm Up & Cool Down

演奏機會很多的專業演奏家們，很多人都在做預防腱鞘炎的 Warm Up & Cool Down。當然方式因人而異，也有吉他彈了幾十年也沒做這類保健運動的人。然而，體溫高、柔軟度高、關節／肌肉的動作都很好的話，確實可以提升演奏動作的品質，也可以減輕疲勞。此外，演奏前的預備體操對於集中精神也有效果，請一定要嘗試看看。

右圖是在家也可以做的簡單的 Up／Down 方法。Up 的時候用熱水溫暖手腕，然後伸展一下（伸展的方法請參考下一頁）。Down 的時候則是用冷水，冷卻因為彈吉他而發熱的手腕。而冷卻之後可以泡泡澡之類的，再次溫暖身體，以暢通血流，減少稱為"乳酸"的疲勞物質產生。

冰敷與熱敷效果

冰敷，是在過度使用身體之後，去除該部位熱氣的照護方法。很多棒球或足球選手都會使用這個方法，藉由收縮冷卻部分血管，來抑制疼痛往周圍擴散。除此之外，持續冷卻對於麻痺痛覺也有一定的效果。不過，使用於肌肉已有腱鞘炎的狀況，反而會讓病情更加惡化，有像這樣的觀念和保健知識是相當重要的。（譯者按：有關冷、熱敷該在什麼情況下使用，請務必依醫生檢定情況所給的建議再決定，本書只是依原書所寫陳述，不具任何醫療背書。）若個人要使用上述的保健方式的話，只要像上文所說，用自來水沖洗就可以了。再來是冷卻身體之後要盡量的讓它保持溫暖。最推薦的還是泡澡！一天一次，讓全身暖起來對健康很好，這已經不用再說了對吧！順帶一提，筆者都是泡 39 度左右的水溫，使副交感神經亢奮，解放肌肉的疲勞。

為吉他手所準備的熱身伸展

演奏前的暖身是為了讓體溫上升，血液循環變好進而讓表演水準提升。請照著01～07的順序做，有時間的話就做2組。如果感到有一點疼痛是正常的，若疼痛漸次加劇的話就要控制一下力道。

01 讓脖子的位置保持在中間

別往反方向用力，而是把慢慢擴大脖子可動範圍的念頭放在心上。不駝背，端正脊椎，肩膀寬度不變，提起下巴，用挺起下巴的姿勢讓脖子前後移動。往左右邊的動作並不是要旋轉脖子，而是輕輕震動就OK了。這時候不要聳起肩膀，而是慢慢地移動到不會覺得勉強的地方就好。首要的是讓脖子保持在基本原位，前後左右大概做15次就行了。

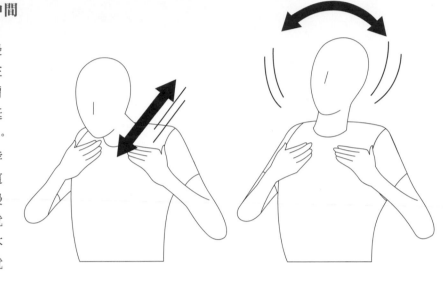

02 轉動肩膀／肩胛骨／後背，促進上半身血液循環

①並不是扭轉手臂，而是要像用肩胛骨畫圓一樣的，盡量伸展。敞開胸腔，脖子免去不必要的動作或力量，慢慢地、大動作地轉動吧！手肘要通過耳朵旁邊，感覺確實地勒緊肩胛骨。次數則是往前／往後各15次就OK了！

②手肘慢慢地往頭的正後方移動。注意脖子不要一起轉動。你可以很輕易地察覺左右可動範圍的差別，檢查出較僵硬的那一側，並用心地伸展。另一方面，將手臂往頭上延伸時（③）要讓手腕碰到耳朵旁邊，想像一下要肩胛骨往上提的感覺，確實地往上伸展。注意不要讓身體往前傾，或是脖子往下掉。次數是左右來回10次。

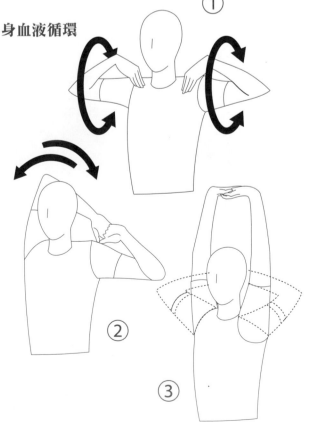

03 立起骨盤以防止腰痛的發生

練習縮起腰椎再伸展腰椎。

確實的用坐骨坐下,不要過度彎曲脖子或肩膀。整個流程的程序是縮腰、中立、伸展,然後擴大可動範圍。最重要的是不要突然動作,而是慢慢地、漸漸地讓可動範圍變大。熟悉了之後可以像是在打拍子一樣配合節奏做出搖擺的感覺。次數大概 15 次。

04 巴西體操"般的股關節運動

並不是"舉起腳來旋轉",而是由下腹部來帶動。會很容易變成駝背,所以要注意不要過於面向下方。動作大一點,慢慢地往內轉,往外轉,熟悉了的話用 8 字型來擴大可動範圍。次數為左右往內／往外各 10 次。

05 擴大手腕的可動範圍,促進指尖的潤滑

將前臂固定在膝蓋上,讓手腕的關節可以自由地動,然後左右、上下、迴轉(各 20 次),往不同的方向轉動,慢慢地擴大可動範圍。

限制住手腕可動範圍的原因可不只有手腕一項,手掌、手背、前臂都可能是原因之所在,所以要檢查各部位有沒有彈性疲乏。

06 讓左手擴大伸展

有 2 種張開手掌的運動練習是有效的。第一個是“力量系運動”，讓手掌張開，停住 5 秒然後放鬆，接著再握緊五秒。若感到疼痛就要控制一下用力的大小。另一個是“速度系運動”，用最快的速度“張開、握起來”。最重要的是手臂不需要出力，而是要放鬆。次數大概 20 次。

07 使神經反應變得敏銳，提高手指及腦的協調性

最後是提高神經系運動能力，鍛鍊運動神經，應用了協調訓練的腦力運動。還沒學會以前可以慢慢地做。學會了以後也可以自由組合剪刀、石頭、布。也可以變成從腦中盡快送出所想做的動作信號，讓手正確地變動的訓練。

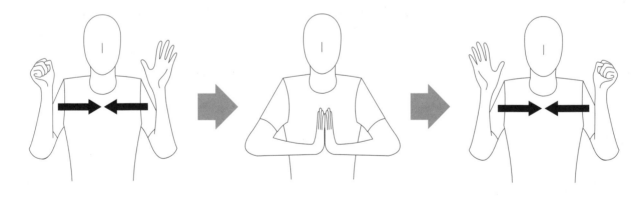

為吉他手所準備的降溫伸展

降溫的目的是復元因演奏而僵硬的肌肉或關節。無論是哪一種伸展都講求左右動作平均，先確認左右可動範圍的不同處，然後調整成平均一致。最重要的是動作中不要停止呼吸，放輕鬆地進行伸展。

01 治癒脖子、肩膀的疲勞

用手壓頭，伸展脖子及肩膀。注意不要駝背，慢慢地將頭往手臂的方向傾斜。不能慌亂，也不能往反方向用力。就這樣往前傾，往後傾，慢慢地擴大可動範圍吧！脖子往旁邊彎的時候要吐氣，回到原點時吸氣。不只是往旁邊，也要往前後地做有立體感的伸展。壓著頭的時候另一邊的肩膀容易往上抬，要有意識地將肩膀下壓。左右各做 20 ～ 30 秒即可。

02 矯正側腹歪斜的伸展法

瑜珈運動中也會做的，展開體側的伸展法。雙手在頭後方交錯，伸展側腹（體側），解放常常變成駝背的演奏動作，收縮身體。脖子不要彎曲，也不要憋住呼吸，在伸展體側的同時吐氣，回到原點時吸氣。不要前傾身體，也不要往後倒。動作的同時檢查左右的可動範圍差異。左右各做 20 ～ 30 秒即可。

03 復元僵硬的背～腰

面向正前方，維持脖子：肩膀：腰成一直線。脖子面向正前方，把手放在另一邊的膝蓋上，身體往手放膝蓋側身扭轉，完成身體扭轉之後，再將脖子往身體的方向彎曲，伸展後背、腰及脖子。別忘了呼吸，伸展時吐氣，回到原樣時吸氣。原則上伸展角度要到所能做到的極限，但以不過度勉強的程度就行了。左右各做 20 ～ 30 秒吧。

04 按摩手臂預防腱鞘炎

左圖雖然是坐在椅子上進行，但在地板上也OK。手指、手臂像圖所示一樣地反轉，然後慢慢地伸直。以不感到疼痛為基準。找到舒服的角度之後，用另外一隻手按摩整隻手臂。不要太用力，從手腕到前臂、手肘，全部揉開。像是輕輕擰抹布那樣的感覺……。絕對不要太用力，如果感覺到疼痛那就是太超過了，所以要注意。兩邊各按摩 20 ～ 30 秒即可。

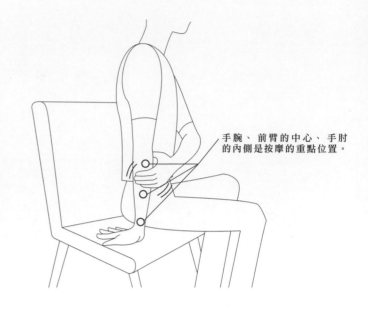

手腕、前臂的中心、手肘的內側是按摩的重點位置。

05 回復因使用足台或交叉腳而緊縮的股關節

這也可以當作養成大腿肌力與柔軟度、解決骨盆卡卡、鍛鍊出支撐身體強韌下半身的運動。動作中要張開胸腔，往上舉的手要碰到耳朵，前腳膝蓋不超過腳尖。取得身體的平衡然後慢慢地把腿往下，注意股關節的可動範圍。手上抬，伸展股關節前面時吐氣，回到原點時吸氣。左右各做 20 ～ 30 秒即可。

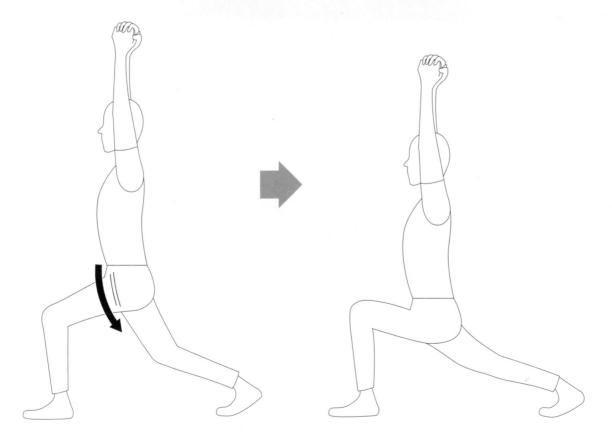

搬運樂器時的注意點

　　搬運原聲吉他（Acoustic Guitar）（包含琴盒）或音箱類的東西是一項勞動的工程，也有很多讀者受搬運所苦對吧？常聽有人因為搬運而手臂及腰都會疲痛、疲勞，演奏前已經全身僵硬的例子。也有人覺得相較於幾個小時的演奏，搬運更容易讓前臂有負擔。某種程度來說，這是沒有辦法的事，但如果遵守以下幾個竅門，負擔就可以減輕了。

●

①：移動的時候，頻繁地換手。

②：在琴盒的把手上裝上軟墊。

③：用更強壯的肌肉來拿東西，也就是使用背帶，用肩膀背。

④：選擇比較寬的背帶。

⑤：用兩邊肩膀的後背。

⑥：搬動過程中也要多休息。

　　在像⑥的休息時間中，可以伸展一下手臂。

　　另外，像是搬運擴大機或有重量的琴盒等等……從地上拿起特別重的東西時，請注意以下幾個注意事項。

⑦：不要彎腰而是彎曲膝蓋關節蹲下拿取。

⑧：不要讓膝蓋的關節有負擔，膝蓋跟腳尖的方向要一致。

⑨：拿起東西時腹部要用力，將物品靠近身體，不要一口氣，而是慢慢的往上提。

⑩：盡量避免向前彎著身子的姿勢或是扭轉腰部的動作。

⑪：膝蓋不要往旁邊而是垂直站起。如果膝蓋是用往橫向折起方式站起的話很容易受傷，所以要注意。

　　最後，選擇吉他琴盒的目的是為保護樂器，如果只因為"很輕"這個理由就選擇的話那就是置"吉他"於危險之境了。雖說凡事也要因地制宜，但至少要依被稱為避免吉他 3 大事故發生的 TOF 守則來挑選琴盒。

T ＝ 倒掉
O ＝ 摔到
F ＝ 踩踏

　　遵守上述原則，用稍重一點的琴盒保護吉他，發生上述情況的可能性就會降低。身體跟樂器都很重要，這是吉他手要注意的鐵則。

3 練就不易受傷的身體

此篇為吉他手受傷防禦對策的最終項目，要介紹的是練成不易讓身體受傷的知識以及運動。

先回顧日常生活中的練習。吉他手的受傷原因常是因為做了過多的反覆運動。筆者在年輕的時候也因1天練習了將近20小時，而得到了腱鞘炎，這已算是不幸中的大幸。現在回頭看，還在自我質疑：真的需要將每天的練習時間拉得那麼長嗎？

長時間的練習往往會讓人變得心不在焉，有損對演奏的認真度；"這場演奏一定要彈得很好"的意志也會變得薄弱，更可能造成在正式演出時失去專注力。當然，為了使吉他演奏進步，是需要很多的鍛鍊，也需要相當的時間。不過，因長時間的練習以致分心，這真的是通往進步之門的最佳捷徑嗎？沒有其他更有效的練習方式嗎？希望讀者們能將這件事審慎地重新思考一遍。

將"練習時間"及"娛樂時間"分開

筆者很常跟學生們說要將"練習時間"及"娛樂時間"分開。"練習時間"有幾個清楚的目的，增強肌肉、修得技巧，或是背曲子之類的。"娛樂時間"則是自彈自唱喜歡的曲子，享受音樂。練習時間是10分鐘也好1個小時也罷，只要有確切的規劃都OK！最重要的是有嚴守時間規範的意志力。例如，練習10次練習曲第16首，目標是慢慢地彈奏且不中斷。如果已經彈10次了還是彈不好，雖然很不甘心但這天就到此為止。用"明天一定把它彈好"的信念做為鼓舞的趨力，才是促使明日進步之路的最佳食糧。

多休息，讓練習有所弛張

練習時並不是像右頁圖示那樣，做一邊看電視之類的事，然後進行冗長的練習。而該是好好地坐正，心無旁騖地集中精神練習。還有一個預防受傷的方法就是多休息。

右圖是一個小時練習時間的理想進程表，將一個小時分成兩等分，中間休息30分鐘。

與吉他演奏有關的受傷原因，第一名便是過度的反覆運動，但像這樣有小小的休息時間，除了可以減輕身體疲勞的累積，更可以讓心情有適度的調適機會。如果中間無法休息30分鐘，每30分鐘站起來做一次伸展運動也有放鬆身心疲勞的效果。

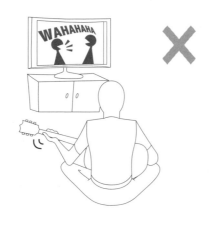

一小時練習時間的理想進程表

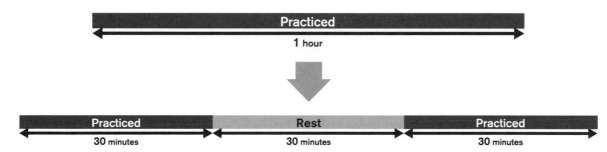

別太超過！

為了提升肌力很弱的小拇指的動作準確度，偶而有人會進行過度的重量訓練，這點筆者不表認同。原本，手指頭中的大拇指、食指、中指就是負責"捏"的動作，而無名指、小指則是負責"握住"的動作。違反生理構造，將小指當成食指隨意地鍛鍊，本來就是沒道理的事情。不但無法獲致良好效果，還會受重傷，一定要小心。

整理練習環境

為了要有不受干擾、做有效率的練習，是有必要好好整理練習環境的。各位讀者應該有很多人是坐在床上，把樂譜放在地板上，把背拱成圓形在練習的對吧？依日本的住宅狀況來說，要有很好的練習環境是有相當的困難度，但希望讀者至少準備一下椅子及譜架。椅子的最佳高度是讓大腿與地面平行。若是有可以調整脊椎位置的軟墊更好。譜架要放在不用彎曲脖子，眼睛的平行線往下 15 度，視線很輕鬆的地方。

在很冷的地方練習的話，除了會給身體帶來很大的負擔之外，演奏準確度也會明顯下降，希望可以避免。因為保護吉他的關係，室內濕度也要保持在 50%，冬天則盡量讓房間保持溫暖，夏天則注意不要讓冷氣過涼。

建議 "慢速練習"

肌肉纖維大致分為 "快縮肌" 及 "慢縮肌" 兩種。前者掌管伸縮速度快的瞬間性動作，後者則掌管伸縮速度慢的持久力。要練成不易受傷的身體，鍛鍊慢縮肌是有必要的。"慢速練習" 也是鍛鍊慢縮肌的有效運動。方法很簡單。將想彈的曲子節拍變慢 1 ／ 3，全部的音都用極弱（Pianissimo）來彈。對於沒有辦法彈得很好的一些因素，像是壓弦的點太粗心，對於位置的移動腦袋一片空白……找到自己粗心常出錯的地方，也是一個很好的練習，請一定要試試看。

初學者也可以試試右圖的被動性運動。這在物理治療中被稱為「主動扶助運動」，也常用在傷者的復健中。方法是用彈弦的手指捏住壓弦的手指，只壓著弦。除了可以適當地鍛鍊手指頭以外，對於擴大關節的可動範圍也有效。配合節拍器壓著做半音階移動的話，也可以當作捉準壓弦時機的練習。

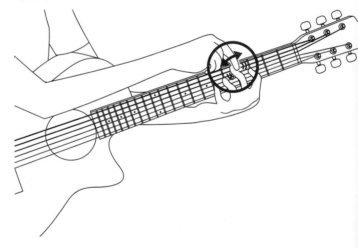

鍛鍊彈吉他會用到的肌肉

過度的重量訓練不值得一提，手指頭很纖細，很容易感覺到痛感。但如果有適當的運動的話，反而可以預防受傷的發生。在此想推薦的運動是 "水中 Rasgueado"。作法就如同名字，只是在水中做佛拉門哥吉他常用的 Rasgueado 技法而已（Rasgueado：輕

握右拳，再依小指、無名指、中指、食指的順序，讓手指輕 "彈" 張開）。讓手泡在水槽裡試試看吧。

　　還有另一個想推薦的是"石頭＆布"訓練。

雖然只是緩慢地用手做出石頭及布，對於訓練手指頭來說，這個程度的負荷已經很足夠了。順帶一提，如果還有想要增加負荷的人，可以買像下面一樣的練習器材來試試看。

 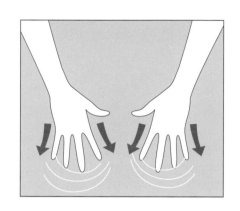

對手指運動有幫助的便利器材

Finger Weights

　　美國的業餘吉他手開發出的手指訓練器具。筆者也使用了10年以上。在實際練習或做手指的暖身時都可以戴上。

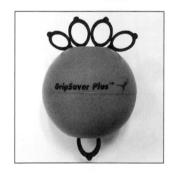

Grip Saver Plus

　　由攀岩的器材工廠製造，對於平衡手指的屈肌及伸肌來說是很好的訓練工具。不僅能鍛鍊握力，也可以當作演奏前後的手指照護工具。

海綿捲髮器

　　左手壓弦所需要的肌力並不太大。輕壓此海綿捲髮器做為肌力訓練工具就OK了。演奏中容易太過用力的人，可以用這個工具試著找出恰如其分的壓弦力道。

適當鍛鍊全身的 Body Training

要練成不易受傷的身體，要鍛鍊的不只手指，也要進行全身訓練。這部分是本篇的最後一項，要來介紹如何鍛鍊肩膀到腰部的深層肌肉。無論是哪一種，都不要往反方向出力，一邊感受肌肉的伸縮感一邊進行，次數是各20～30下就OK。有時間的話可以做2～3組。

01 預防40肩、50肩的深層肌肉訓練

特別推薦給隨著年紀上升，肩膀也跟著舉不起來，發現自己好像抱著軍艦之類的大型物體的人。

動作是從肩關節的根部開始旋轉，而不是手指。①是舉起兩邊的手臂，不出力地轉動，②是讓手臂與地面呈水平狀然後旋轉。③是將兩邊的手臂放在左右兩邊扭轉。在各個方向轉動肩關節，讓關節周圍變得滑順是目標。練習時，手肘很容易會變彎，別讓它們彎曲，但也不需要去拉緊。感覺肩胛骨到手指成一直線就可以了。習慣了以後可以拿著500ml的寶特瓶試試看。

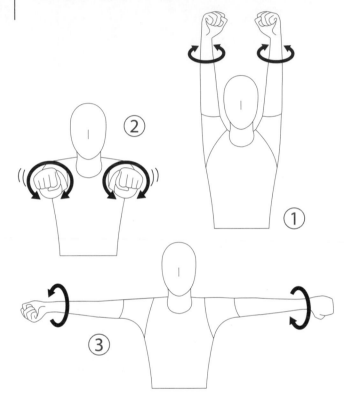

02 鍛鍊肩胛骨的運動

肩胛骨是從手腕或脖子開始，很多肌肉及骨頭交會的交叉點，所以要特別強化。

①是把手肘閉起來，打開身體的時候，手的大拇指有要往身體後面移動的感覺。要有節奏的進行，不能停止呼吸。動作中要感覺到有使用肩膀後到背後的肌肉。不論是站著還是坐著，都要意識到有抓住身體中心軸做運動的感覺。

②要張開胸腔，讓手肘與耳朵平行，舉起手腕的時候要像是往後打出反手拳一樣的動作。同樣的，動作中要感覺有使用到肩膀後面到背後的肌肉。習慣了這個動作之後，也可以拿500ml的寶特瓶來做動作，會很有效果。

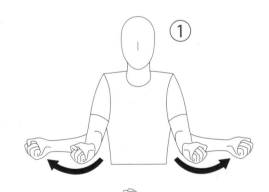

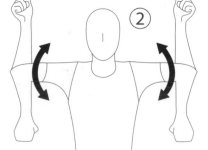

03 **旋轉腰到骨盆，來防止腰痛**

　　來復元因為坐著演奏而僵硬的腰或骨盆吧！在睡前也可以做，可以預防腰痛。正面仰倒，兩肩著地，腳往左右邊倒下。這時候不要讓肩膀浮起來。如果有特別難倒下的某一側，就先從容易倒下的那一側開始做，慢慢地放鬆脊柱周圍的肌肉。雖然要有節奏地進行，但不能突然加速。學會了的話，讓腳浮在半空中來做也行。讓腰的可動範圍變廣，也有助於燃燒脂肪，很適合拿來減肥。

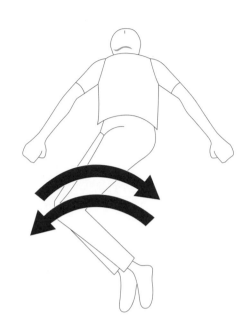

給指彈吉他手的演奏用語辭典

最後，為各位讀者附註指彈演奏中常出現的演奏用語小辭典。本書練習曲中出現的奏法或術語如果有不懂的，請參考這一篇。本篇也有收錄本書中沒有提到的奏法，在作者的『指彈吉他樂曲（暫譯）』指彈吉他系列教材中也曾出現過這些用語。不只限於本書，當你遇到了什麼不懂的指彈吉他奏法用語時，都可以應用這篇解說。

8va

發出較五線譜上所標示的音符高八度的音。 若有另註 *harm.* 標記則是指用泛音技法來彈。

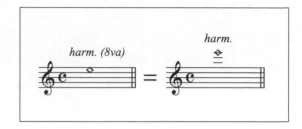

Apoyando

撥弦之後將手指停靠在下一條低音弦上的奏法。 是西班牙語「依靠」的意思。可以做出強力的撥弦聲, 在想要做出很大的聲音時很有效。

↔ Al aire

Al aire

相對於 Apoyando, Al aire 是在撥弦之後不用靠在鄰弦的奏法。 是西班牙語「往空中」的意思。

↔ Apoyando

Arpeggio 琶音

演奏和弦的時候, 不是同時彈複弦音而是1個音1個音(或2個音)逐次撥彈的奏法。

〔**參考:**練習曲第8首／P.36～〕

壓弦

指的是壓住弦這件事。

Open Tuning 特殊調音法

是 Alternate Tuning 開放式調音法的一種，指的是將六條弦的開放音調成特定的和弦。有 Open G（D↓G↓DGBD↓）、Open D（D↓ADF♯↓A↓D↓）、Open C（C↓G↓C↓GC↑E）等等（箭頭表示各弦從 Normal Tuning 標準調音法的 1st→6th 弦調降（↓）或調升（↑）到目的音）。

→ Alternate Tuning 開放式調音法
↔ Normal Tuning 標準調音法

Alternate Tuning 開放式調音法

相對於 Normal Tuning 標準調音法，是改變 1 根或者數根弦音高的調音方式。這邊的 Alternate 是「代替」、「另外」的意思。有 Drop D Tuning（D↓ADGBE）、Drop G Tuning（D↓G↓DGBE）、Double Drop D Tuning（D↓ADGBD↓）、D↓ADGA↓D↓（唸法就照著字母的拼音 DADGAD）或 C↓G↓DGBD 等等（箭頭表示從標準調音法的 1st→6th 弦調降（↓）或調升（↑）到目的音）。
雖然特別把將全弦開放音變成特定和弦的調音法稱為特殊調音法，但全部的開放式調音法都可以說是特殊調音法（例：DADGAD 是 $D^{(11)}$(omit3rd)，CGDGBD 是 $Cmaj7^{(9)}$ 或 $G^{(onC)}$ 等等），界線很曖昧。

→ Drop D Tuning 第六弦調降全音，餘弦不動
→ Open Tuning　特殊調音法
↔ Normal Tuning 標準調音法

Alternate Bass

第 6 弦→第 4 弦⋯或第 5 弦→第 4 弦⋯
像這樣跨弦來彈奏 Bass 音的奏法。這
時候的 Alternate 是「互相交替地，交
錯地」的意思。

↔ Monotonic Bass
〔**參考：練習曲第 7 首／P.34 ～**〕

音高

音的高度。使用「音程」來表示「音的
高度」是錯誤的。

→**音程**

音程

2 個音與音之間的音高間隔（距離）。

Galloping 奏法

用右手大拇指在已悶音的低音弦上彈奏
Alternate Bass，同時用大拇指以外的
手指頭，如：右手食指之類的，在高音
弦上彈奏主旋律的奏法。由切特·阿特
金斯（Chet Atkins）發展出來的，所以
也有「切特·阿特金斯奏法」之稱。

Quick Arpeggio 快速琶音

同時撥 2 根以上的弦時，從低音弦側（右
手大拇指側）往高音弦依序加上一點時間
差來彈奏的奏法。本書中以標記在音符
左側的波浪線來表示。

〔參考：練習曲第 8 首／ P.36 ～〕

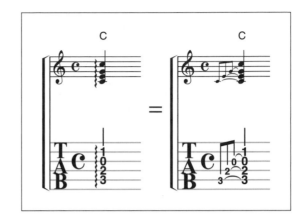

滑音 Glissando

左手按著弦移動，變化音高的奏法之
一。樂譜上以圓滑線及「*g.*」或「*gliss.*」
來表示。
本書中，開始音與到達音側的標記各
是指：只有開始音要撥弦的時候用
「Slide」，開始音與到達音都有標記則
兩者都要撥弦，只有一邊有標記則是用
「Glissando」。

→ Slide

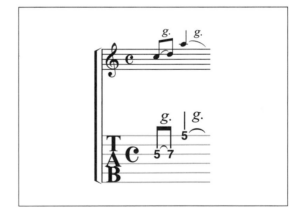

人工泛音

泛音的一種。指的是左手指以不施力的
方式觸弦，右手則在觸碰泛音點的同時也
彈奏。又稱為 Technical Harmonics。本
書的 TAB 譜中，用菱形來表示人工泛音，
菱形左側數字是左手指所按的琴格位置，
菱形內是右手觸弦的位置。

→ 泛音
〔參考：練習曲第11首／P.54 ～〕

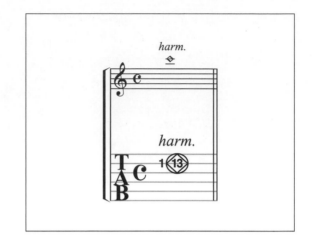

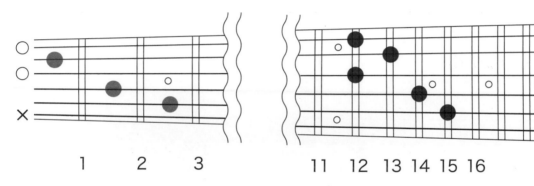

例如要撥 C 的低把位和弦人工泛音時，每一條弦的泛音點就是各指壓弦位格再往上 12 格的位置（圖左為壓弦位
格，右邊則是泛音點的位格）。

頓音（斷奏）Staccato

將音切短的奏法的總稱。樂譜上是在音
符上面（或下面）加上一小點來表示。

〔參考：練習曲第21首／P.94 ～〕

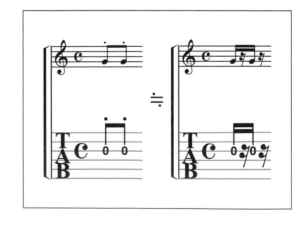

Standard Tuning

= Normal Tuning

Stumbling Bass

散拍藍調(Ragtime Blues)的奏法之一。
活躍於20世紀初期的Ragtime吉他手
Blind Blake所使用，Stefan Grossman
為其命名(Stumbling是「絆倒，跌跤」的
意思)。本來在正拍上的Bass音在前一拍
的反拍就彈奏出來，原本的時間點右手的
大拇指順勢「(噠)噹」地彈奏一根高音側
的弦。

擊弦 (String Hit)

用右手手指敲弦（指頭保留原樣然後靠
在弦上），發出打音的奏法。很多時候
敲弦手指所停的弦，也是下一次的撥弦
位置。本書以符頭上的 × 表示擊弦。

〔參考：練習曲第13首／P.58～〕

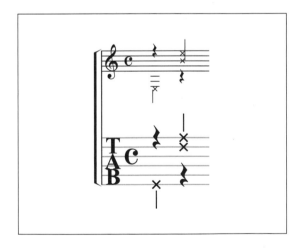

刷弦 Stroke

用右手的一個動作同時彈複弦的奏法。從低音弦側到高音弦側往下彈奏的是向下刷弦，從高音弦側到低音弦側往上彈奏的是向上刷弦。本書在 TAB 下方用 ⌐（向下刷弦）、∨（向上刷弦）來表示。

在樂譜上用 ╱（Slash）來標記時是指重複刷剛彈過的音一次，左手和弦指型不變。

→ 撥弦

〔參考：練習曲第 14 首／ P.62 ～、
　　　　第 15 首／ P.64 ～〕

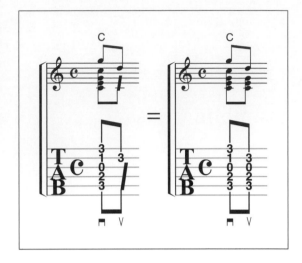

Stroke Harmonics

泛音的一種。用右手食指做出橫按似的手勢觸碰泛音點，同時用右手無名指輕輕地刷弦。

→ 泛音

〔參考：練習曲第 11 首／ P.54 ～〕

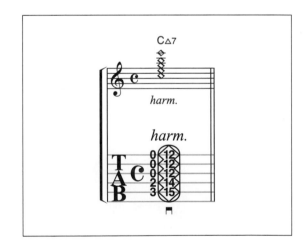

滑奏 Slide

左手壓弦的同時移動，讓音高產生變化的奏法。樂譜上用圓滑線及「*s.*」表示。本書中，開始音與到達音側的標記各是指：只有開始音要撥弦的時候用「Slide」，開始音與到達音都有標記則兩者都要撥弦，只有一邊有標記則是用「Glissando」。

→ Glissando
〔**參考：練習曲第 9 首**／ P.38 ～〕

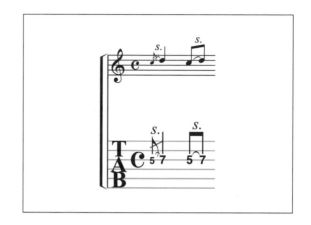

Slide Guitar

左手拿著滑音棒（或是套上瓶頸（Bottle Neck））進行的演奏。常用在藍調。樂譜上會註記著「*slide bar*」。相反的，使用滑音棒時如果要用手指壓弦的話，會在音符上註記「*f.*」。

Slap

用朝下的右手大拇指側面來敲低音弦，讓打音與弦音一起發聲的奏法。並不是正對吉他的指板往下揮動右手，而是固定手腕，像甩動一樣的迴轉手腕敲弦。本書在 TAB 譜的符尾（符桿的前端）加上 × 來表示。

〔**參考：練習曲第 17 首**／ P.72 ～、
　　　　 第 18 首／ P.76 ～〕

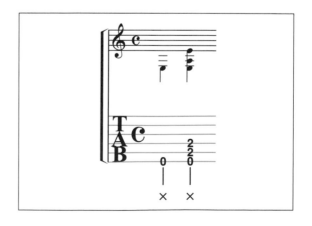

Slam

用右手在指板音孔端附近敲弦，停止弦音的同時發出打音的奏法。在刷弦進行中做出 Slam，下一個動作大部分是用指頭將弦提起進行向上刷弦。並不是只有對全弦進行，也可以只對一部份的弦進行，右手食指像是從指板冒出來一樣的敲吉他的琴身，做出衝擊性的打音。本書用四邊形框起來的長型 X 表示，需敲擊的弦數就是符號在 TAB 上所跨的弦數。

〔參考：練習曲第 16 首／P.68 ～〕

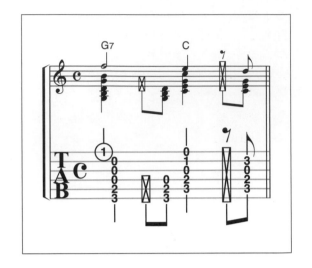

Slam

↓

Tabalet

Three Finger

原本是用右手大拇指、食指、中指三根手指頭來彈奏的奏法（由於大拇指不能說是 finger，所以有另一個說法是加上大拇指之後，食指、中指、無名指這三根手指頭…共計是用 4 根指頭來彈奏的奏法）。另一方面也意指用 3 根手指頭組成的伴奏型態。

點弦 Tapping

敲弦以發出聲音的奏法。筆者只將敲弦後馬上將手離開弦上的奏法定義為點弦。

→ 點弦泛音

點弦泛音

為泛音的一種。是用右手敲泛音點來做
出泛音的奏法。

單音的點弦泛音使用右手食指的指頭敲
泛音點。和弦的點弦泛音則是用右手食
指或中指等指頭的正面以 "拍擊" 方式
來觸碰數根弦。

本書用「 *t.harm.* 」註記，TAB 譜中菱形的
左外側數字是左手要壓的琴格位置，菱形
內數字則是右手要敲的琴衍位置。沒有寫
著左側數字（壓弦的位置）的弦，要用左
手消音讓音不要發聲，右手則是連那些弦
一起敲。菱形內如果不是寫著數字而是斜
線的話，代表要斜斜地敲指板，以敲出兩
端用數字標示著的目的音。

→ 泛音

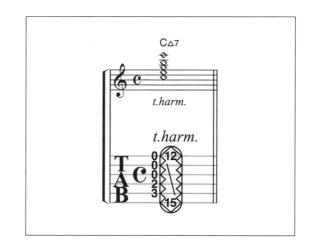

Tabalet

在佛朗明哥使用的奏法之一。用左手將
第 5 弦與第 6 弦在 7 ～ 12f 處交叉，用
右手撥弦，做出像小太鼓一樣的聲音。
有時樂譜上也會註記著「 *Tabaret* 」。

推弦

流利地變化音高，是吉他特有的奏法之一。撥弦之後讓壓弦的左手往上推（或者往下拉），讓音高上升。樂譜中用註記在音符上的圓滑線及「*cho.*」表示。

〔參考：練習曲第 10 首／ P.40 ～〕

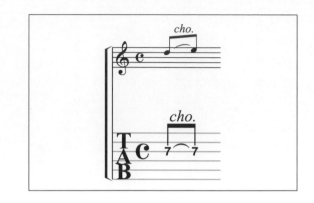

上推

先用推弦的方法（不需撥弦），將弦推高到想彈的目的音位置再撥弦的奏法。樂譜中用註記在音符上的「U」表示。

→ 推弦
〔參考：練習曲第 10 首／ P.40 ～〕

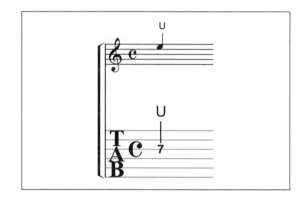

下拉

由推弦回復到一般狀態（音高下降）的奏法。樂譜中用註記在音符上的圓滑線及「*d.*」來表示。

→ 推弦
〔參考：練習曲第 10 首／ P.40 ～〕

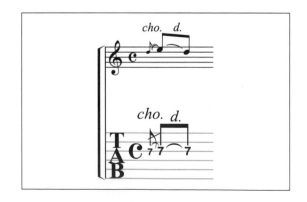

Technical Harmonics

＝人工泛音

顫音 Trill

快速且連續的彈奏 2 個音高不同的音。
吉他大部分都是用連續的搥弦及勾弦來演
奏。在樂譜中會在 1 個音符上註記「 **tr** 」，
或是用橫向的波浪線來表示（也會兩者並
用）。演奏標示的音符與高他 2 度的音，
但如果情況不是這樣的話，也會標出裝飾
音與目的音來表示。

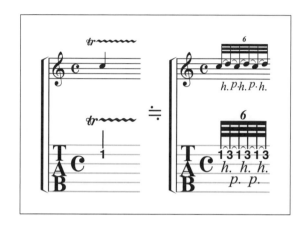

震音 Tremolo

快速且連續彈奏相同音高的音。樂譜中
以畫在符桿上的兩根粗線表示，也常註
記「 *trem.* 」。

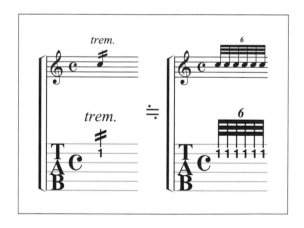

Drop D Tuning

特殊調音法的一種。相對於標準調音法，
只有將第 6 弦從 E 往 D 下降（＝ Drop），
餘弦不變的調音。

→ **特殊調音法**
↔ **標準調音法**

自然泛音

＝泛音

那什維爾調音法 Nashville Tuning

特殊調音法其中之一。跟標準調音法相
比，第 3 弦～第 6 弦高了一個八度，不
是用一般的的琴弦，而是將第 3 弦～第
6 弦裝上 Extra Light 細弦組的第 1 弦
～第 4 弦，然後加上 12 弦吉他中比較
細的琴弦所做出來的。

Nail Attack

用右手無名指（或是中指）的指甲背敲
擊弦，發出硬質聲音的奏法。

雜音 Noise

發出不屬於音樂的聲音之總稱。拿吉他來說，就是敲到（Body Hit）、抓到弦（Scratch Noise）、或是琴弦夾到異物。

標準調音法

從第6～1弦調成EADGBE的弦音，又稱為Normal（＝一般）調音法、Regular（＝正規）調音法、以及Standard（＝標準）調音法。另外，調音法也有以下幾種不同方式。

→ Drop D Tuning
→ 特殊調音法
↔ 開放式調音法
請參考書中的另外解說。

Palm

用右手的手腕敲吉他的琴身（音孔的上方附近），做發出低頻的 Body Hit（打音）的奏法。樂譜上用註記在音符下的「＋」表示。

泛音 Harmonics

做出獨特的清亮音色的奏法。藉由一邊觸
碰稱為泛音點的特定位置（總弦長的 1/2、
1/3 之類的地方）一邊彈奏，強調特定的
泛音。使用了開放弦的泛音叫做自然泛
音。五線譜中以菱形的音符表示，TAB 譜
上則是以用菱形框起數字表示，也有在音
符上加「*harm.*」或「*harm.12*」這種標記泛
音點所要觸碰的位格的方式。又有以下另
兩種泛音的奏法：

→ **人工泛音**
→ **點弦泛音**

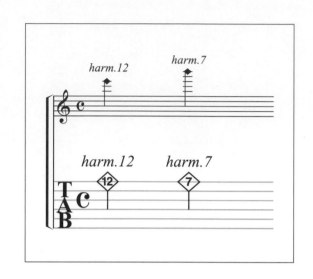

請參見本名詞下方的吉他圖示。

泛音點。弦長的 1 ／ 2 是 12f，1 ／ 3 是 7f 及 19f，1 ／ 4 是 5f。

捶弦 Hammering On

右手撥出第一音後，用左手指以壓弦方
式讓第二音發聲，變化音高的奏法。也
可以省略以「Hammering」表示。在樂
譜上，則用圓滑線或「*h.*」標示。

〔**參考：練習曲第 9 首／ P.38 ～**〕

撥弦

用一根手指頭彈一根弦來發出聲音的奏法。用一根手指頭撥複數根弦有另外的說法，稱為複數撥弦。

↔ 刷弦

顫音 Vibrato

藉由左手壓弦時搖晃指尖，使音高產生輕微顫動的奏法。分為垂直於弦上下搖動左手指的搖滾顫音（Rock Vibrato），以及水平左右搖動的古典顫音（Classic Vibrato）。樂譜上以註記在音符上的「*vib.*」表示。

〔參考：練習曲第 9 首／P.38 ～〕

悶音刷奏 Brushing

放鬆壓弦的左手，或是使用沒有壓弦的左手小指等來觸碰全弦，再進行刷出音響的刷弦奏法。也稱為 Mute Cutting。樂譜上以細長的 ⅹ 來表示。

→ 刷弦

〔參考：練習曲第 15 首／P.64 ～〕

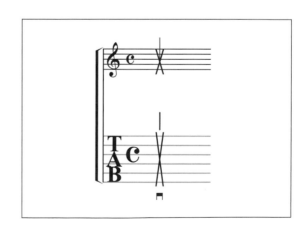

勾弦 Pulling Off

右手撥弦之後，壓弦的左手指像是勾起來
般地離開，將音高變低的奏法。也可以省
略標記為「Pulling」。在樂譜上以圓滑記
號或「 *p.* 」來標記。

→ 勾弦泛音
〔參考：練習曲第 9 首／ P.38 ～〕

勾弦泛音 Pulling Harmonics

泛音的一種。右手預先觸碰勾弦後所需發
聲的泛音點，再用左手勾弦發出聲音。

→ 勾弦
→ 泛音
〔參考：練習曲第 19 首／ P.80 ～〕

不規則調音法

＝開放式調音法

Body Hit

敲吉他琴身發出打音的總稱。要敲的地方
基本上是隨意的，但有時樂譜中也會指
定。Palm 也是 Body Hit 的一種。樂譜中
常以 × 表示。

→ Palm
〔參考：練習曲第 16 首／ P.68 ～〕

悶音

用右手小指側的指腹～手掌附近來觸弦
（Bridge Mute），或是放鬆壓弦的左手，
用剩下的左手指來觸弦再用右手撥弦，發
出弱於實音聲響的奏法。樂譜中會註記
「*mute*」。

Mute Cutting

＝ Brushing（悶音刷奏）

Monotonic Bass

在低音聲部重複同一個 Bass 音，一邊
彈奏曲子其他聲部的奏法。Monotonic
是「單調的、無變化的」的意思。

↔ Alternate Bass

右手技巧

只用右手做出聲音的奏法總稱。用右手
來壓弦（捶弦）、離弦（勾弦）、以及壓
著弦時的移動（滑奏／滑音）等等的動
作。有時也會在樂譜的音符上註記上
「*R.H.*」來表示。

→ 右手點弦
↔ 左手
〔參考：練習曲第 19 首／ P.80 ～〕

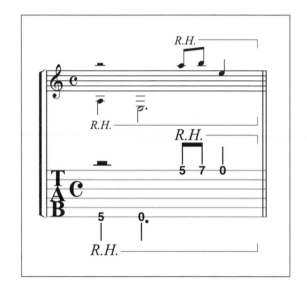

右手點弦

用右手捶弦後，馬上離弦做出聲音的奏
法。與壓弦的右手技巧不同，敲弦後要
馬上離開。也常常用來代替刷弦或撥弦。
樂譜上會以註記在音符上的「*R.H.T.*」來
代表。

→ 右手技巧

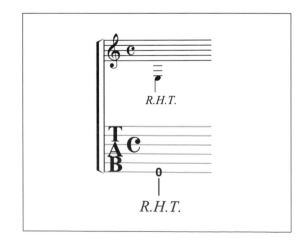

Rasgueado

佛朗明哥吉他中的刷弦奏法之一，刷弦時，依序由右手小指、無名指、中指、食指的指順，"唰啦～" 的向下刷弦。本書以音符左側加有箭頭的波浪線及「Ras.」來表示。

→ 刷弦

〔參考：練習曲第 15 首／P.64～〕

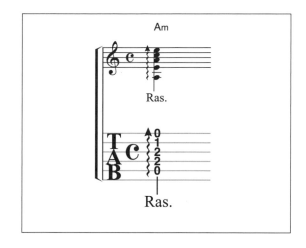

Lap Tapping

艾力克・蒙格蘭（Erik Mongrain）所使用的奏法。不背起吉他，而是讓吉他躺在膝蓋上，兩手的手指像是在彈鋼琴一樣的壓弦、刷弦或點弦泛音。

漸慢 Ritardando

表示漸次放慢演奏節奏、演奏音。是義大利文中「慢下來」的意思。樂譜上以「*rit...*」來表示。

彈性速度 Rubato

表示用自由的速度來演奏的意思。義大
利語為「被偷走（的時間）」之意。樂譜
上以標記「*rubato*」來表示。

Regular Tuning

＝ Normal Tuning

左手技巧

只用左手做出聲音的奏法總稱。有著不
伴隨右手撥弦的壓弦（搥弦）、離弦（勾
弦），壓著弦時的移動（滑奏／滑音）
等動作。樂譜上也會以註記在音符上的
「*L.H.*」來表示。
用左手敲弦後壓弦，停住聲音的同時做
出打音的奏法也稱為左手技巧，樂譜中
以長形的□及註記在上的「*L.H.*」來表示。

→ 左手刷弦
→ 左手點弦
↔ 右手技巧

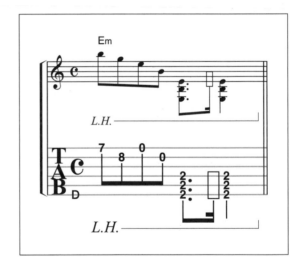

左手點弦

左手敲弦後馬上離開，做出樂音的奏法。
這邊指的是敲弦之後馬上離開，與用壓弦
方式發聲的左手技巧不同。樂譜上以註記
在音符上的「*L.H.T.*」來表示。

→ 左手技巧

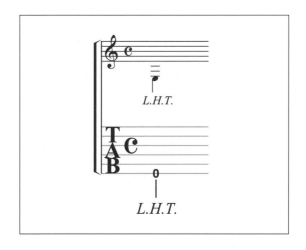

左手刷弦

左手技巧的奏法之一。將壓弦的左手指
從低音弦側往高音弦側由上往下撥動的
彈弦奏法。以食指根部附近為支點，像
畫弧一樣的移動指尖。下一個音符的開
始點為動作終點，也就是稍早於次拍符
發聲的時間點。
也會與點弦泛音組合，動作在點弦泛音
的開始點完成，由上往下刷弦，彈完的
同時用右手點弦做出泛音。

→ 左手技巧
〔參考：練習曲第 18 首／P.76～〕

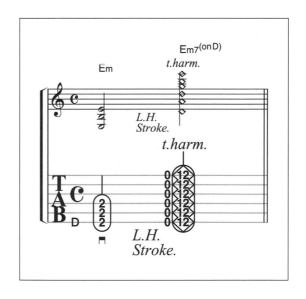

Vedio Track 01　練習曲第 1 首　左手　Gear：Morris S-131M

Vedio Track 02　練習曲第 2 首　右手　Gear：Morris S-121SP

Vedio Track 03　練習曲第 3 首　指型變化 I　Gear：Morris S-121SP

Vedio Track 04　練習曲第 4 首　指型變化 II　Gear：History NT501M

Vedio Track 05　練習曲第 5 首　單音 I　Gear：Morris S-131M

Vedio Track 06　練習曲第 6 首　單音 II　Gear：History NT501M

Vedio Track 07　練習曲第 7 首　Alternate Bass　Gear：Morris S-121SP

Vedio Track 08　練習曲第 8 首　琶音（Arpeggio）　Gear：Morris S-131M

Vedio Track 09　練習曲第 9 首　裝飾音 I　Gear：History NT501M

Vedio Track 10　練習曲第 10 首　裝飾音 II　Gear：Morris S-131M

Vedio Track 11　練習曲第 11 首　和音（Harmonics）I　Gear：Yokoyama Guitars AR-WH

Vedio Track 12　練習曲第 12 首　和音（Harmonics）II　Gear：Yokoyama Guitars AR-WH

Vedio Track 13　練習曲第 13 首　擊弦（String Hit）　Gear：Morris S-131M

Vedio Track 14　練習曲第 14 首　刷和弦（Stroke）I　Gear：Yokoyama Guitars AR-WH

Vedio Track 15　練習曲第 15 首　刷和弦（Stroke）II　Gear：Morris S-131M

Vedio Track 16　練習曲第 16 首　打音 I　Gear：Morris S-131M

Vedio Track 17　練習曲第 17 首　打音 II　Gear：Morris S-121SP

Vedio Track 18　練習曲第 18 首　打音 III　Gear：Morris S-121SP

Vedio Track 19　練習曲第 19 首　右手技巧、左手技巧　Gear：Morris S-131M

Vedio Track 20　練習曲第 20 首　消音 I　Gear：History NT501M

Vedio Track 21　練習曲第 21 首　消音 II　Gear：Yokoyama Guitars AR-WH

Vedio Track 22　練習曲第 22 首　節奏（Rhythm）I　Gear：Morris S-131M

Vedio Track 23　練習曲第 23 首　節奏（Rhythm）II　Gear：Yokoyama Guitars AR-WH

Vedio Track 24　練習曲第 24 首　觸弦（Touch）　Gear：Yokoyama Guitars AR-WH

※ 收錄在本 Vedio 的樂曲預計會公開實際演奏的影片。請一定要觀看。

※slow ver. 所使用的機材與正常速度音軌所使用的機材相同。

南澤大介

1966年12月3日生。為天文館、戲劇或TV等等的原聲音樂製作擔任作、編曲家。最近的作品有NHK教育頻道「調查GO！（暫譯）（作曲）」、天文節目「The Earth is Blue（豐川GEOSPACE館／作曲）」「編織星空的話語（暫譯）（佐賀縣立宇宙科学館／作曲）」原聲音樂、宮城電視台Jingle(作曲)、富士電視台週一晚間九點連續劇「零秒出手」（吉他演奏）等等。

　　高中時期開始吉他自彈自唱，之後熱衷於指彈獨奏吉他。成為專業吉他手的出道之作是電視劇「壯志驕陽(1992)」的原聲音樂（作曲：日向敏文）。用一把吉他來演奏搖滾及流行名曲的樂譜集「指彈吉他樂曲（暫譯）」系列(Rittor Music 出版)累計突破35萬部（2010年），以樂譜來說是很驚人的銷售例子。

http://www.bsvmusic.com/

南澤大介
為指彈吉他手所準備的練習曲集

作者：南澤大介
翻譯：張芯萍

總編輯：簡彙杰
校訂：簡彙杰
行政：楊壹晴
美術編輯：朱翊儀

發行人：簡彙杰
發行所：典絃音樂文化國際事業有限公司
電話：+886-2-2624-2316 傳真：+886-2-2809-1078
聯絡地址：新北市淡水區民族路10-3號6樓
登記地址：台北市金門街1-2號1樓
登記證：北市建商字第428927號

定　　價：NT$ 520元
掛號郵資：NT$ 40元 ：每本
郵政劃撥：19471814 戶名：典絃音樂文化國際事業有限公司

印刷工程：快印站國際有限公司
出版日期：2022年10月 二版
ISBN：9789866581915